劇場敘事學
劇本分析的七個命題

Theatre Narratology:
Seven Theses of Play Analysis

何一梵◎著

序：在後真相時代中談劇場敘事

我可以想像這個世界沒有劇場，但無法想像這個世界沒有敘事。

敘事的出現，哪怕僅是一個表意的字詞，就是打開了一次理解的可能，猶如射入黑暗中的一道光。

在這個所謂「後真相」的時代，敘事的信效度相對低了。但既然揚棄敘事不可能，提高判斷敘事的能力成了唯一的出路。

在這個意義上，劇場敘事顯得更為重要，因為它遠比現實中的敘事更複雜。劇場中，一切的敘事都是謊言，也都是真相。在這個真相與謊言並沒有區別的地方，判斷的敏銳更不可或缺。

判斷牽連著目的。儘管坊間不乏談論戲劇敘事的著作，但絕大部分都停留在技術的層次，教人「如何說故事」、「如何說吸引人的故事」：布局、鋪陳、伏筆、高潮、角色化等等技術性的觀念，接連躍然於紙上。這些技術性的分析固然在寫出發人深省的故事時至為需要，但完全也可以用來弱化或癱瘓觀眾的判斷能力。

判斷需要視野。在這種技術性的分析背後，其實預設了一個所謂「好故事」的典範，而且定義非常狹隘。從學理上說，這種「好故事」不過是兩千五百年前亞里斯多德[1]《詩學》的變體與延續；從

現實上說，它不過是服務了今日包含影視工業在內的戲劇主流。這樣技術取向的思維，其實很難含括劇場敘事的全貌，造成的排斥與遺珠更多。

學術研究在學理上的探討，應該是一個社會智力最後的防線。它的薄弱與窄化，結果就是實踐時的理盲、混亂、偏食、狹隘與排它，最後難逃向市場投降的命運。當對於劇場敘事的探討都窄化如斯，怎麼可能期待劇場的實踐多元又兼容？

於是，很自然地，不只是我，很多人都可以想像活在一個沒有劇場的世界。

在西方，過去一個多世紀來，劇場像是感到自己存在的危機，不斷地確定自己在這個世界上的不可或缺，追溯它儀式性的源頭，強調它的當下與在場，並放大自己與電影、電視的區別──極致的方向之一，就是劇場在努力創造一個沒有敘事的世界。在沒有深厚劇場史底蘊，也欠缺文化自信心（常表現為某種膨脹的自信）的臺灣，現代劇場的發展，摒除商業化的走向不談，也亦步亦趨地以一種辯證地姿態前進，呼應著西方劇場自我確定的浪潮：一拍浪頭追上一拍浪頭，有企圖心的劇場創作者不斷在劇場中找尋新的表現方式，重新界定表演與觀眾的關係，並提出理論論述為自己形式上的創新與主張背書，彷彿不如此就很難讓自己在眾家爭鳴中有鮮明的定位，也是在這個潮流裡，劇場更容易陷溺在概念中創作。小劇場運動曾被鍾明德形容是「美學與政治齊飛的年代」，現在，則是「形式與理論齊飛的年代」。

　　這本書因此顯得不合時宜，也不企求可以說服喜歡擁抱大勢所趨的人們，只是這麼多年，這股潮流也沒有說服我。

　　無法說服，是因為這樣一種信念：我們總是先成為一個人，才有能力愛上劇場，才能進一步進行劇場美學上的探索，包括敘事或形式。這個從自己（與世界），到劇場（與世界），到劇作家、導演或任何美學的過程，應該環環相扣，但前兩個層次，卻經常在劇場美學與技術的討論中被淹沒。環繞劇場的人們像是殷殷期盼著深入瞭解這門藝術，卻沒有好好停下來關心自己。

　　這本探討劇場敘事的書，是從七個命題出發，從不同的面向探索分析劇場敘事的可能。每個命題包含一些子題，共同集合成一個理解劇場敘事的面向。本書始於觀眾的行為（0.空的時刻），並界定觀眾的本體與對劇場的期望（1.觀眾／普通人）；其次，它重新探索，或是恢復劇場的本質（2.可能性／觀點）；為了避免陷入技巧取向對劇場敘事過分細瑣的分析（譬如切割成人物、空間、場景等元素），命題3以「結構」的概念以為替代；命題4嘗試探索「時間」在劇場敘事中扮演的角色；命題5則是提出「缺席」的概念，試圖分析現代戲劇的敘事策略——這是主流觀點完全忽略的；命題6以「表演」為核心，揭示不同歷史與存在條件如何影響文本與表演的關係，以求恢復古典戲劇被主流觀點掩蔽失色的部分；最後的命題，「土地」，則是受惠於馬丁‧海德格（Martin Heidegger）[2]的啟發，想指出根性在敘述中的重要性，並指向劇場敘事有待發掘的可能。

劇場敘事學

4

　　不論在這本書，還是在教學中，我都很努力擺脫掉一些流行但根本禁不起進一步思索的概念，譬如寫實（反寫實）主義、象徵主義、荒謬劇場等等——它們帶來的方便與對腦子的傷害幾乎一樣多。如果我們對戲劇的思索不能抗拒使用這些便宜行事的概念，甚至連一份警覺都沒有，那在劇場中發生的事也很難讓人期待。這本書之所以會寫出來，其實就是源自這份抗拒與不滿。

　　感謝本書的編輯謝依均小姐，很願意聆聽我的想法，給我很大的空間，在她企劃的一系列劇場與戲劇教科書中，讓本書能以這樣的面貌出現。我們同意這不會是一本篇幅很長很厚的書，但希望這是一本讓人可以讀不止一遍的書。書末所列的劇本寫作習題，很多是我的美國老師Howard Blanning在教學上的設計，希望能透過實務操作，帶來一些劇本分析的眼光。雖然看起來不像，但我的確希望本書可以是一本教科書，如此，或許我（們）又能想像這個世界上不僅敘事不可或缺，劇場也是。

何一梵　謹誌

目錄

0

空的時刻
（The Empty Moment）

在演出開始前,有一段時間,是空的。

帶來這個「空的時刻」的,或者,是舞臺上傳來的花腔喇叭,像在莎士比亞[3]的時代,露天劇院提示開場的做法;或者,是場燈漸熄,將觀眾包在黑暗中,這個時候,劇場從熙熙攘攘的世界中掙脫了出來,像是來到這個世界的邊緣,甚至世界之外。一種純粹的好奇會迅速卻安靜地湧現,清空了至此之前所有先入為主的記憶與期待,不論是來自風傳的評價,對演員、導演或編劇的崇拜,或是來自對演出內容的先備知識……在這個非常短暫的剎那,預存在腦中的一切都會被清空。這是看戲經驗中,一個微妙又微小,卻常被忽略的時刻。

但這整本對劇場敘事的分析,就是要從這個「空的時刻」開始。

1

觀眾
（The Audiences）／
普通人
（The Ordinary People）

這個空的時刻是屬於觀眾（the audiences）的。

每個創作都想與眾不同，竭力尋找各種理由當作創作的起點——卻不一定記得，演出的終點在觀眾身上。舞臺投射出的一切終將降落在觀眾席這方，沒有觀眾的演出其實只能是排練。無視觀眾，僅把創作當作一種自我表達，法國哲學家德希達[4]則辛辣地這樣問：「為什麼我們要來劇場看別人情感的排洩物？」

對於戲劇敘事的分析，不論只是為了單純的理解劇本，還是意圖使之與今天的觀眾連結，也只能從觀眾開始。莎士比亞只是為四百年前的倫敦觀眾寫劇本，不是為了我們；當要搬演他的劇本時，我們需要有觀點作為橋樑，以便與今天的觀眾對話。

1.1 對於「為觀眾」的誤解與誤用

1.1.1 觀眾做為一種藉口

演出最後在觀眾身上完成，並不意味劇本的敘事是為了滿足觀眾的期待，更不是媚俗討好的遁詞——雖然很容易淪落如此。於是，以此之名，戲劇敘事中多的是快速引起觀眾注意，甚至操縱觀眾的手段或元素：衝突，懸疑，殺人，暴力，性，失憶症，絕症末期，車禍，巧遇，誤會，復仇，失戀……當這些被諷刺地稱作「戲劇性」的元素成為目的時，建構或分析劇場的敘事只是一種方便行事。

1.1.2 觀眾的過度解讀

演出最後在觀眾身上完成，這說法很容易賦予觀眾過度解讀的權力，透過象徵、比喻、隱喻等等連結的手段，觀眾並不是在分析劇場敘事，而是找到一個終極的主題、寓意，或說法，為所見的一切找個答案，像在解數學的代數問題一樣（x+1=4, x=? 答案：x=3），創造一個可以自圓其說的世界，非常符合「見山不是山」的境界。但「見山不是山」其實是對山的否定，劇場中的過度解讀則是對演出的否定（成就的是自己的解讀），雖然看上去像是那個演出的功勞。過度解讀可以合理化一切的敘事，那是為何會有「所有的解讀都是誤讀」（every reading is misreading）這種激烈的說法。若是如此，任何敘事上苦心經營的造詣都不再重要，一切分析與判斷也不再必要。

1.1.3 觀眾的感動不一定來自敘事

觀眾不是讀者，觀眾在劇場中。劇場憑藉本有的當下性與現場感，以及它在視覺、聽覺等技術手段，是一個會放大觀眾感官能力與直覺能力的地方，特別當觀眾有特殊的預期時（想想那些在觀賞兒童才藝表演中，熱切盯著自己孩子的父母）；當演員的魅力凌駕劇情時（傳統戲曲中所謂的「人包戲」）；當個人自身經驗投射到部分劇情中時；當一群觀眾與舞臺上表演者，彼此聲息相通，營造了相濡以沫的氛圍時……這一切都會在劇場這個地方，造就感動的

發生——這一切都不是敘事的功勞。

今天劇場的趨勢更鼓勵了感動的發生。從上個世紀開始，劇場將演員、燈光、視覺、聲音、物件等等元素從敘事中解放了出來，不再為那位在劇場中缺席，卻又宛若神明的劇作家服務，而是因循劇場此時此地（now and here）的特質，發展更能朝向直覺與意識底層探觸的表演。這些表演所造就的感動，甚至精神上的撼動，當然無比真實，甚至珍貴，只是它們都繞過了敘事，也不需要分析。

不過，劇場中的敘事是邀請觀眾分析的，分析也並不意味著感受的無能。如果在面對劇場敘事時放棄了分析的態度，獨以直覺與感受為尊，甚至鼓起滿滿的感性與感情，準備迎來任何可以點燃自己情緒的星火，包括任何可以迸發笑聲的蛛絲馬跡，只是為了追求感動（這的確是一些人走入劇場的唯一原因）…… 這個時候，一樣，任何劇場敘事的智慧都不再重要，只要有感動就好——請記住卡夫卡[5]的提醒：「枯燥的心靈往往隱藏在情感洋溢的風格背後。」

1.2 敘事最後在觀眾身上完成

敘事是一種行動。完整地說，敘事是一種引人離開的行動。對觀眾來說，這個行動像是打開一扇窗子，引領人朝向他方彼時（there and then）。

想想生活中，敘事會有的基本句型：「我對你說……」、「我

告訴你……」。在這一句型所勾勒的情境中，有一個說話的人（表演者），還有至少一個聆聽者（觀眾），更重要的是，所敘述的事情通常不會在當下（用英文文法來說，當下的事情會以祈使句或命令句完成，主詞「我」不用出現），而是在某個地方，某個過去或未來。

敘事的需要與被需要，一樣久遠。這正好反映了所有聽敘事的人，過去與現在，都有一種超越的渴望（a desire to transcend）：超越現況，現實，平庸，醜陋，局限，甚至死亡……敘事作為一種引人離開的行動，為所有超越的渴望提供了工具（vehicle）。超越的慾望跟夢想與反叛相伴相生，換言之，如果人會反叛與夢想，敘事就有需要。

敘事的語言不需要成熟，對敘事的需要卻根深柢固。幼稚園的小朋友都會用他們童稚跳躍的語言，告訴你家裡或學校發生的事。在法國南方發現的洞窟壁畫，時間追溯到一萬五千年前，上面的內容不是為了什麼藝術或美學，而是敘事：想訴說的願望，有待別人瞭解的願望，還有不發生在現場的內容，都活生生地在那些圖像中流露。

由此觀之，跟現今對劇場起源的主流看法不同，劇場不是起源自希臘悲劇，也不是宗教儀式，而是有人開始敘事的那一刻。手段可能非常粗淺，甚至不是語言；地點可能是任何地方，只要哪裡有人敘事，有人接收，有超越當下的慾望在其中湧出。

可能從希臘劇場開始，劇場這個特殊的地方成為兩種力量的拉

扯：劇場的當下性與現場感吸引著觀眾朝向此時此刻，敘事的行動
又引人離開。這兩股彼此拉扯的力量所造成的張力都在觀眾身上完
成。有些不公平地，這個張力所帶來的成就，只結晶在文字上，成
為劇本，流傳了下來，並主導了後世戲劇的發展，讓劇場多半只能
為敘事服務，一直到上個世紀，劇場才從敘事的主導下解放出來。

　　也是從此時開始，劇場開始輕忽，甚至揚棄劇場敘事的重要
——現在看來，當然是矯枉過正了。付出的代價，則是劇場演出很
容易用炫目的力量試圖催眠觀眾，製造感官刺激或感動，但它不再
是一扇窗戶，也無力引導人們走向彼時它方。劇場一旦失去了敘事
的力量，將不再服務觀眾超越的慾望，更無能提供反叛的力道與夢
想——它成了一個眾人自溺的地方：劇作家放棄了敘事上應該苦心
經營的部分，不負責任地將詮釋的權力推卸給導演與演員；觀眾面
對敘事的能力也跟著逐漸萎縮，成為相濡以沫，渴求「情感洋溢」
的觀眾。

　　因此，劇場敘事的分析更有必要。這不是要提供一個典範或公
式，像是「鋪陳—伏筆—高潮—轉折」這種源自亞里斯多德的《詩
學》（the Poetics），現今還流行於商業電影與戲劇的編劇手法。坊
間不乏這樣的著作，但它們多半旨在提供說故事的有效手段，訴求
的是有志成為職業劇作家的讀者。

　　但是既然演出最後是在觀眾身上完成，對劇場中的敘事進行反
省與分析，一樣要從觀眾開始，而且，這裡的觀眾就是普通人。

伊皮達洛斯（Epidarus）劇場（何一梵提供）

1.3 普通人（the ordinary people）

1.3.1

在空的時刻之後，劇場觀眾很容易忘記自己是個普通人。

1.3.1.1 普通人不是全知的上帝

普通人，意味著他／她不是上帝：在現實中，沒有人可以無所

不知（omniscient），更無法無所不能（omnipotent）。現實永遠比我們所知道的還要複雜，甚至神祕。詩人北島[6]說：「一切語言都是重複。」這只是一種感觸，不是事實，因為沒有人能真的知道一切的語言，或者真能知道語言的一切是否都是重複了——新的字又是從哪裡來的呢？進一步說，現實中很大一部分就是舊的，重複的，或是新舊交融的。一個普通人不論對「新」的渴望有多強烈，仍然會記得「舊」的，哪怕是懷著厭惡與憎恨。舊的都是現實的一部分，普通人無法徹底擺脫，不表示它們不再重要，甚至不被需要。

只是在戲劇，甚至在一切藝術表現的領域裡，重複的，舊的，彷彿總不如新的來得討好，不容易贏得青睞。在「新與舊」這種二元對立的思考框架下，「舊」的很容易通過某種簡化，成為被理解、掌握的「一切」，然後將之拒絕。只是任何對「舊」的簡化，就是一種對現實的簡化，也將一個如此判斷的普通人推向了（自以為）上帝的位置。於是，透過理論概念以偏蓋全的簡化，出現了許多全知的觀點，宣稱劇場的敘事結構，甚至戲劇（drama）本身，都已走向終結——這是把簡化後引起的感觸當作一種對真實的判斷，帶來的是一種理論上的誇張，並且在背後巍然升起了一個可以睥睨一切的人，遺忘了自己並不是上帝。

因為在現實中無法成為全知的上帝，對一個普通人來說，生存像是走在霧中的道路上，只能在有限的視力範圍內，摸索前行。只要一個普通人不想只是單單地對被給予的一切低頭認命，而是懷有一份想看清楚的渴望，那他／她會開始行動。閱讀，聆聽，旅

行……都是感受與理解的手段，當然，包括走進劇場。

只是與複雜且不斷變化的現實相較，所有的劇場敘事都有其局限——既然它們也只是普通人的產物。這些局限也刺激一代又一代有企圖心的劇作家，或在劇場中從事敘事的人，不斷發展、修正，嘗試用不同的方式連結觀眾與這個世界。因此，對劇場敘事的分析永遠有其必要，也沒有一種放諸四海皆準的模型，可以一勞永逸地供人套用。

1.3.1.2 普通人不是傻瓜

普通人，意味著觀眾也不是傻瓜。雖然，通過開演前的空的時刻，觀眾會短暫地變得輕信與脆弱，但這不表示應該將觀眾當成傻子，低估他們思辨的能力。譬如，藉著1.1.1（第12頁）中那些戲劇性的元素提供刺激，或是故布懸疑與玄虛操縱觀眾——帶來的娛樂效果會因為觀眾關閉大腦的運作更為加分。或者，敘事其實是在宣告某種答案或意識型態，用循循善誘的姿態讓戲劇成為一種「宣教品」（propaganda）——這只是預設了觀眾的無知，而忽略了在劇場中，在生活中也一樣，人們其實更傾向接受、相信自己發現的事物，而不是被告知的或宣導的結論。

在一個沒有宗教或神明可以提供現成答案的年代，一個普通人只剩下思辨能力可以面對這個世界，可以「在霧中行走」了。雖然，思考本身也有很多局限，對之全然的依賴甚至會帶來問題（想像一下用思考談戀愛是什麼下場！）但不能不同意貝克特[7]在《等

待果陀》（*Waiting for Godot*）中的臺詞：「思考不是最壞的。」
（Thinking is not the worst.）當劇場用其它手段訴求人們的感官時，
敘事是唯一能訴求人們思考的方式了，因此，只有誠懇地承認觀眾
是有思辨能力的人，甚至當作聰明人予以尊重，並且是一群願意透
過反省與思索，藉此看清自己存在（哪怕只是一小部分）的普通人
時，才能以戒慎恐懼的態度，小心翼翼，對於劇場敘事進行選擇、
分析與詮釋。

1.3.1.3 普通人不關心劇場

　　觀眾是普通人，還有一個微小但重要的定義（或是提醒）：觀眾
不是因為關心劇場而走入劇場的，至少本來不是。他們既不是劇場專
業人士，觀察與評論各種美學觀念，技術與技巧──這些是大部分劇
場人在看戲之後非常熱衷的討論；也不是粉絲或追星族──雖然消費
社會中，劇場更汲汲於灌注給觀眾一種虛榮，製造明星崇拜。關注技
術與明星崇拜之外，如果觀眾還記得自己是個普通人，那他／她會有
比較平實的態度，關心舞臺上發生的事，而不是關心劇場。

1.3.1.4 普通人會有刻板印象

　　觀眾是帶著刻板印象（stereotype）的普通人：當空的時刻來
臨，劇場的黑暗會強迫把觀眾變成「一個人」（individual），滌清
每個普通人腦中裝載的一切。但隨著舞臺燈光亮起，表演開始，屬
於一個人生命的方向，情感與記憶，意義與失落，又會隨著劇場敘

事的引導慢慢被召喚出來。也是這時候，這一個人會慢慢回憶起自己是某人的家人，教師或學生，情人或妻子，政治立場的反對或擁護者，宗教的、歷史的後裔……透過這些身分與千絲萬縷的連結，觀眾既是一個獨特的個人，也是這個世界的一部分。在同樣一個世界的包裹下，沒有觀眾真的會是一個陌生人。劇場敘事與一個普通人打交道，就是在與整個世界打交道。

　　每個個人的生命經驗都非常獨特，但又無法與他人切割，真空地存在，不然，說同意／不同意的溝通連開始都不可能。連結每個個體的方式，哲學上有很多探討（譬如，邏輯，同一性，慾望等等），但劇場敘事將個人與世界相連結的方式，很大一部分是因為刻板印象。看看下面這句臺詞：

　　一個女人：爸爸，昨天晚上你為什麼沒有親我？

　　如果知道這個女人是80歲，這句臺詞很容易引起我們驚訝，好奇。這個時候，其實有兩個劇本在起作用：一個是這裡寫下的版本，一個是存在於我們刻板印象中的版本。因為根據後者，這句臺詞的內容更像是出自一個小女孩之口。我們感到的驚訝與好奇，其實是這兩個版本衝突或拉扯的結果。

　　自覺或不自覺地，每個普通人都活在許許多多刻板印象中，為之環繞，包括偏見。我們不一定都同意這些刻板印象，但我們在生活中無法將之擺脫。因此，沒有一位觀眾是一張白紙在觀賞戲劇，

而劇場敘事會起作用，很大一部分正是因為介入了這些瀰漫在生活中，也瀰漫在觀眾腦海中的刻板印象。

作為一個公民，面對這些刻板印象時會有一定的態度：反對歧視，或是同情弱勢；但在分析劇場敘事時，採用的不是這種非黑即白的態度，更不是政治正確的判斷，而是著重於這些刻板印象如何被利用，創造出的戲劇效果又會進一步引導觀眾走向何方。在這個意義下，劇場的敘事分析是一個道德或政治判斷（非黑即白的判斷）被擱置的領域。

1.3.2 普通人渴望看到的戲劇與自己有關

既然不是上帝，現實又永遠比我們知道的複雜，一個普通人走進劇場，最關心的還是他自己，渴望看到的「與我有關」。

一個觀眾有了「與我有關」的關切，就會進行思考。普通人的思考方式，不會因為身分成了觀眾就有所改變：仍然遵守邏輯，需要引導，遇到矛盾或不合理的安排時會問為什麼。在這個基礎上，劇場敘事必然內含了說服觀眾的要求，在期待任何有意義或創意的規則或觀點可被接受之前，必須有「準備觀眾」（prepare the audience）的過程與步驟。當劇場敘事自溺又任性地用「留給觀眾自行想像」或是「讓觀眾有解讀空間」這樣的說法，無視普通人的思維模式時，預設的觀眾比較像是其它星球上的生物。

為了準備，為了說服，劇場敘事的手法與策略，千姿百態，得以發生。

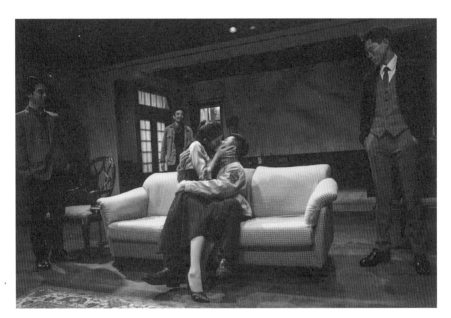

普通人渴望看到的戲劇與自己有關。圖為國立臺北藝術大學劇場藝術研究所導演組期末呈現《歸家》（*The Homecoming*）。（吳昱穎攝影，洪祖玲提供）

2

可能性（Possibility）／觀點（Insight）

◎ 2.1 可能性（possibility）是一種連結

這個世界上所有的事物，只要不違反邏輯（譬如，兒子生出爸爸來，淺藍比深藍深），在可能性的領域中，原來都與我們有所連結。

試問自己這個問題：「有可能理解與自己所學距離很遠的學科嗎？譬如，一個戲劇系的學生，可以看得懂工程數學？」

正常的狀況下，「不能」應該是預期中的答案。工程數學被認為是學習理工的人應具備的基本知識，不會出現在戲劇系學生的學習生涯中。

再進一步問這個問題：「如果明天起，一個戲劇系的學生開始去學工程數學，從基礎學起，一步步來，花上個五年，甚至十年呢？」（或是把工程數學換成其它離自己很遠的學科。）

如果有恆心與毅力，這不像是那麼不可能的事，生活中也不時聽到有人在學習的領域中改換跑道，從頭學起，甚至可以獲得雙博士學位的新聞。所以，對於距離很遠的學科，雖然我們現在無法理解，但我們有可能理解。換句話說，透過可能性，我們與這些距離很遠的學科，甚至事物，只要不違反邏輯，都有所連結。

這件事有樂觀的一面：這個世界上有那麼多我們不懂，沒有，或做不到的美好理想，透過可能性，我們可以與它們產生連結，從個人發財致富，長生不老，到集體的廢除核武，實踐社會公義，甚

至世界大同，在可能性的領域中，都與我們有關；同樣的，令人懼怕的夢魘，像是亂倫，謀殺，到核電廠爆炸，戰爭爆發⋯⋯ 一樣在可能性的領域中，與我們連結，讓我們不安。

這些原本可能會發生的事，之所以被我們認為不可能，是因為我們會考慮現實，甚至會有所計算：就算有可能理解工程數學，一個對戲劇有熱情的學生不願意花上那五年或十年去從頭學起；要是覺得理想太美好而不切實際或無法實現，是因為現實的評估讓我們悲觀；要是那些可怕的夢魘能被盡量避免，也是人們在現實中不斷努力的成就。在運用「理想與現實」這個慣用的二分法時，其實是

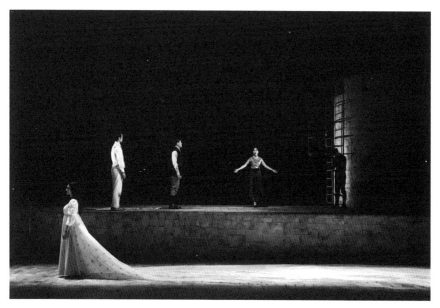

劇場讓人們恢復與一切事物可能的連結。圖為國立臺北藝術大學2018秋季公演《哈姆雷特》。（楊詠裕攝影）

以對現實的評估計算,說明許多可能性的不可能。就這樣,原來在可能性的領域中,一個人可以與所有的事物相連結,現在因為現實的考慮,這些連結就逐一被排除了,原來廣闊豐富的世界也萎縮成一個只有現實允許的地方。

只是有一個地方,現實的顧慮與計算會被擱置在一旁。十九世紀的英國詩人與哲學家柯立芝[8]有個說法,叫作「懷疑的(刻意)擱置」(suspension of disbelief 或 willing suspension of disbelief),意思是說,一旦進入到虛構的敘事世界中,人們會自動地將在現實中容易持有的懷疑,暫時擱置在一邊,去接受、相信敘事中所發生的一切。這些虛構的敘事包括詩歌、小說,當然,還有戲劇。柯立芝的說法等於指出了劇場是這樣的一個地方:在那裡,人們透過可能性與一切事物原本具有的連結,現在得以恢復。不然,我們沒有辦法欣賞《仲夏夜之夢》[9],甚至享受一部科幻電影;不然,無法解釋為何透過提供夢幻般的情節,戲劇可以成為逃避現實的地方。

人活在現實的領域中,也活在可能的領域裡。這才是人存在的完整樣貌。劇場,因為有恢復與一切事物連結的能力,成了現實與可能的中介。這是分析劇場敘事時不可或忘的認知。

🗨 2.1.1 對2.1的遺忘

當觀眾走入劇場,與演出在同一個當下彼此真實面對時,不論是創作還是詮釋,劇場敘事都要回答觀眾一個基本的問題:「這齣

戲與我有關嗎 ？」不然，電影與小說的敘事可以給敘事更多自言自語的空間。

「與我有關」引導著一個人更想深入真實的渴望。於是，劇場敘事的創作與詮釋往往一頭向「反映現實」的方向衝去，導致了對2.1的遺忘。這種說服的策略只是在背景設定上，給一個與觀眾的生活相似的世界，藉此與觀眾「拉近距離」，但「拉近距離」所帶來的熟悉感不必然會導致連結的建立，回應觀眾「與我有關」的要求——非常可能，這樣標榜「自己的」、「在地的」，甚至「真實的」劇場敘事，只是讓觀眾面對一群熟悉的陌生人而已。

「拉近距離」同時也承擔著這樣的風險：觀眾對自己的生活都太熟悉了，以至於更容易找到不被說服的理由，不相信戲劇的敘事。當在背景上「拉近距離」時，等於也向觀眾發出一種邀請，請他們用自己對生活的理解，不斷檢視戲劇敘事中的世界，以至於看戲後有人會發出這種評論：「我認識的老師沒有這樣講話的」、「臺灣的法庭不是這樣的」……或許主觀、武斷，但即使生活在同一個社會中，甚至同一個城市裡，本來就沒有兩個人會有完全一樣的經驗，一樣的認知。這意味著在現實上「拉近距離」的敘事策略，必然預設了為之服務的觀眾。

然而，當劇場敘事只企圖用反映現實來建立與觀眾的連結時，這是一種對2.1的遺忘。

2.1.2 對2.1的恢復

一開始，在「空的時刻」之後，舞臺上本來什麼都沒有。

然後有人說（任何劇場敘事都預設著這麼一個人，儘管沒有人在舞臺上）：「從前從前，有一個地方……」不管接下來的內容是什麼，在劇場這個以可能性連結一切的世界，聽的人就承認了，相信了，並把自己委身於那個遠方的世界。

這是在分析劇場敘事時，最應該要珍惜的一刻，因為那一刻沒有說服的需要，一切都理所當然地被接受了。

2.1.2.1 在遠方

因為一開始是在遠方，所以聽的人就相信了。

這個時候，如果說的是一棵樹，每個人會對這棵樹有著不同的想像。沒關係，這時沒有標準答案，也是觀眾的想像力最主動活潑的時候（附帶一提，神話──人類最早的敘事──如果沒有人相信，也不會流傳下來）。

如果這棵樹說話了，聽的人會接受；如果這棵樹走路了，聽的人會相信。如果舞臺上的敘事可以延續這種信任，那麼對著一把槍說「這是一把劍」，對觀眾來說也沒有矛盾。一齣戲能說服我們，不是因為敘事反映了現實，而是因為我們對這齣戲起初就有的信任，在敘事或演出的過程中沒有被破壞。

沒有任何一齣希臘悲劇與莎士比亞的劇本，劇情是發生在此

時此地（在當年的雅典或是倫敦），相反地，它們都將背景設立在時間或空間的遠方。在《亨利五世》[10]的一開始，莎士比亞甚至呼籲觀眾：「讓你們的想像力運作。」（On your imaginary forces work.）他們的戲劇中也有許多「拉近距離」的手段，但是都包容在這個原初的信任中，在這個敘事的開始。在「從前從前，有一個地方……」的遠方，人們有信任，彷如活在伊甸園中的純真。

直到我們在舞臺上看見一棵樹。

2.1.2.2 在眼前

或是一座花園，一個人（不論是否戴著面具，但有一個演員在角色後面）……原來任憑想像的，現在有了清楚具體的樣子，在眼前。

劇場敘事比起小說敘事複雜的地方，是本來在遠方的，譬如，一棵樹，現在到了眼前，活生生地出現在此時此地。

本來可以漫無邊際想像的，現在有了標準答案。在眼前，意味著會給觀眾帶來意外、驚喜，或者失望。眼睛所見的，等於向觀眾提出了問題：「為什麼是這個樣子，而不是我想像的那個樣子？」從這個提問開始，觀眾並不會完全跌落出伊甸園（劇場比上帝寬容），劇場敘事之初所帶來的信任也不會因此蕩然無存，但這個問題從此開啟了思索，判斷。同樣是《亨利五世》的開場，莎士比亞在呼籲想像力之後，結束時這樣請求觀眾：「要細心地聽，從寬地判斷。」（Gently to hear, kindly to judge.）

　　因為在眼前，觀眾會在信任中開始思索——如果沒有因為視覺
效果導致目眩神迷的話。這種思考有別於由懷疑出發的理性思考
（就是那裡因為不相信一個說法或答案而開啟的思考）或是批判
性的思考（對政治人物與媒體很需要），而是一種姑且稱之為「審
美」的狀態：一面信任敘事所給予的，任其引導自己的理解與想
像；一面也思索敘事中所有的安排，看得見的與看不見的，看看它
們是否回答了那個讓自己成為觀眾的根本問題：「這齣戲與我有
關？」

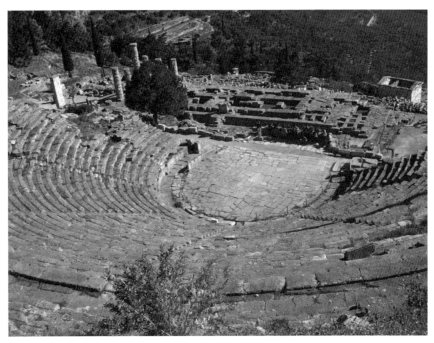

德爾斐（Delphi）劇場（何一梵提供）

2.2 觀點（insight）

與觀眾的連結，不是建立在複製背景或現實的外貌上，而是觀點（insight）。不然，無法解釋兩千五百年前的希臘悲劇，四百年前英國的莎劇，或是更多背景、語言、文化與我們相異的作品，為何在今天仍然可以打動我們。

一個人會殺父娶母，亂倫生子，這聽起來很驚悚，但跟社會新聞上的一則報導差不多，知道了，卻可以與我無關。但如果當事人很早就被預言告知會發生弒父娶母，並在竭力避免後還是發生了，這會讓「命運」這個觀點從故事中浮出，並與我們產生關聯，畢竟，每個人都活在「命運」的左右中，特別當回顧自己的生平時，無人能逃。

觀點（insight）是抽象的，是在進入（in）經驗現實之後才看得到的景象（sight），所以這是一種對所敘述的事件本身進行解剖之後的產物。所以敘事的方式，不啻是在描述事件或反映現實，更是對事件或現實本身的分析，並呈現觀點。

觀點雖然抽象，是分析現實後提煉的產物，但觀點的作用從來不只是理智的活動。一旦在我們心理著陸，觀點會對我們全部的身心起作用。想想：當聽到或讀到某些覺得「有道理」的觀點時，心裡的狀態，從來不會是平平靜靜的，而是有種火燒火燎的激動；或者想想生活中為何可以因為與人觀點相同進而交好，或是與人觀點

不和後，會有生氣、動怒等等身體與心理上的反應。把觀點單純地視為大腦活動，與心理、身體上的反應切割，是一種在「客觀理性」要求下的誤會。同樣地，在一般的形容中，人們會對一齣戲「有共鳴」、「有啟發」等反應，這些講法中都帶著情感上的激動，攪動了原來平靜、理性，可能也固執的靈魂。這都說明，觀點具有對人的整體身心掀起漣漪的能力。

只是觀點的解讀，有別於文學批評中提煉主題、大意、微言宗旨等等的做法──這只是篤力追求一個可供作文的明確答案。要瞭解劇場敘事呈現觀點的方式，也是劇場敘事分析現實的方式，並避免對觀點的過度解讀，劇場的敘事分析就必須要理解結構。

3

結構（Structure）

一齣戲的結構就是讓一齣戲可以撐起來的東西。

就像一把椅子，一張桌子，或是任何東西一樣。任何東西要是能夠成立，能夠像回事兒（make sense），一定是有個結構撐住它，讓所有組成它的部分得到存在的理由。一齣戲，當然比一張桌子或椅子複雜得多，但總是有個結構，把一齣戲撐起來，讓裡面的劇情、臺詞等元素有個對的位置，有合理的存在。因此，任何戲劇敘事，只要能夠成立，都必然有個結構在那裡。

一把功能正常的椅子有一個結構，但描繪這個結構的方式可以有無限多：可以從上往下，或是從下往上，從顏色開始，或是從質材開始。每個人看這把椅子的角度不同，就可以有不同的描述。因此，結構只有一個，詮釋結構的方式卻有無限多。一樣，任何一齣戲必然只有一個結構，但對這個結構的詮釋也有無限多。結構，只能透過詮釋浮現出來，只能是詮釋出來的結構，由於詮釋的觀點基本上有無限多，對結構的分類因此沒有必要。

因為有結構，觀眾在看戲時，投射的注意力會有軌道可循；當演員的表演是為結構服務時，結構會倒過來幫助他／她，這個時候，表演應該是準確又輕鬆的。不然，表演像是一種費力衝刺，埋著頭。

3.1 事實（fact）

　　事實就是劇中的細節。結構成立，意思是一齣戲的細節因此都有了意義。倒過來說，所有劇中的細節都對結構有所貢獻。因此，不討論細節，無法實質地討論結構。

　　這裏要說明：的確，所謂的事實或證據，其實只是符合了某種觀點或期待的細節。沒有觀點，事實不會存在，只是一個無意義的細節而已。掌握結構其實已經預設了觀點，只是援引細節當作事實佐證。當觀點改變，細節的意義也會跟著改變，甚至有時因為發現了新的細節，進而扭轉了原先的觀點。這是一個詮釋的循環，讓對結構的分類醜顯得無謂。

3.1.1 發現事實

　　發現事實每個人都會，需要的是如其所是的態度（to see things as they are）（一棵樹就是一棵樹），描繪事實本身，而不是去看，或猜，事情之後、之上、之外，有何象徵、隱喻、譬喻等等言外之意（這棵樹代表了xxx，或象徵著xxx）。

　　練習：閱讀下面的對話（版本1）
　　地點：咖啡店
　　時間：下午時分

兒子：媽，好久不見。

母親：兒子，好久不見了，你還好嗎？

兒子：媽，我很好。只是爸爸很想妳，他每天晚上都酗
　　　酒，還看電視看到超過半夜，最後睡在沙發上。
　　　媽，妳回來吧！

母親：兒子，大人的事很多地方你們小孩子不懂的。

兒子：媽，我不小了，我十八歲了。

母親：兒子，媽媽今天約你，是要告訴你一件事。上個月
　　　我在日本遇到一個很好的人，下個月決定要跟他結
　　　婚了。

　　　（兒子起身衝出咖啡店。）

3.1.1.1 因為看到而知道

a.這是一家咖啡店。

b.如果遵照劇本，兩個角色的年齡，性別與造型應該符合母親
　與兒子。

c.兒子不能接受母親再婚的事實，最後起身離開。

（劇本的格式中，「舞臺指示」即是觀眾可以看得到的部
分。）

3.1.1.2 因為聽到而知道（可能為真或為假）

a.母親與兒子好久不見。

b.兒子十八歲。

c.兒子的母親與父親分開一段時間了，可能是離婚了，因
為……

d.母親下個月要結婚，跟一位在日本遇到的人。

e.父親很消沉，每晚酗酒，睡在沙發上。

但上面每一件事都可能不是真的。譬如，他們昨天才見過面，
只是兒子的心智有問題，母親又不願意用真相刺激他……只是觀眾
還不知道而已。

3.1.1.3 知道，但不確定真假

另外有一種狀況：觀眾發現了事實，但不能確定它是否是真
的。也就是說，觀眾對事實的認知並不是一種確定，而是懷疑。

譬如，如果觀眾在劇情的其它地方知道母親有妄想症，那麼對
她宣稱將要結婚的事，會懷疑這可能不是真的。但也只是可能，無
法確定是或者不是。

在現實中，這種狀況其實比較普遍：面對大部分環繞在我們周
遭的人與事，我們的認知其實也是處在這種無法確定真假的狀態
（如果仍持謹慎的態度，避免太武斷的話），真的能確定知道、分
辨真假的事情反而相對較少。那為什麼戲劇中的事實或細節一定要
對觀眾呈現透明的狀態呢？

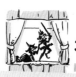

3.1.2 劇本示例

　　易卜生[11]在劇本《野鴨》（*The Wild Duck*, 1884）中，描述了一個自以為是的傢伙葛瑞格斯（Gregers），他闖入了好友希爾瑪（Hjalmar）一家人和諧的生活中。根據他掛在嘴上的「理想的要求」，葛瑞格斯認為幸福的婚姻不可以建築在謊言之上，並斷定希爾瑪的妻子吉娜（Gina）婚前與自己的父親老威利（Werle）有染，所以吉娜與希爾瑪的女兒海德維格（Hedvig），其實是老威利的孩子，原因之一，是老威利的視力正逐漸退化，接近失明，而海德維格也正在失去她的視力中，像是某種疾病遺傳的結果。

挪威劇作家易卜生

　　意志不堅的希爾瑪真的受了葛瑞格斯的影響，認為妻子對他不夠坦誠，還有女兒不是自己親生的。正值青春期的海德維格在傷心絕望的狀況下，聽了葛瑞格斯的建議，認為只要犧牲自己最心愛的事物，即可挽回父親對她的愛。但這個想法在某些誤會的引導下，竟導致了海德維格的自殺，讓一個本來幸福的家庭破碎。

在許多中文與英文對這齣戲的介紹裡，海德維格都直接被寫成是老威利的女兒。但綜觀全劇，這件事從來沒有被證實過，即便是「即將失明」這個線索，也很難被認定是一個證據。殊不論失明是否會遺傳，如果是，葛瑞格斯的眼睛為何不受影響？因此，在劇本提供的線索下，我們最多只能懷疑「海德維格是老威利的孩子」，而不是把它當作一個確定的事實。易卜生在這裡提出的問題很清楚：如果我們連事實都很難確定，那我們怎麼能斷定謊言？怎麼又能對別人提出要求，驟下判斷？不管所根據的是哪一種理想。

易卜生常被認為是現代戲劇之父，也被貼上寫實主義的標籤。後者如果成立，不是因為他的劇本明白確定地將事實反映給觀眾，而是反映出事實與我們的認知更為真實的關係：很多時候並不能確定事實是真的，只能懷疑它是真的。

3.2 不確定性（uncertainty）

不只是被懷疑的事實具有不確定性，戲劇的敘事結構本身就有不確定性。

練習：閱讀下面的劇本（版本2），並比較上面的對話
地點：咖啡店
時間：下午時分

兒子：媽，好久不見。

母親：兒子，好久不見了。媽媽今天約你，是要告訴你一件事。上個月我在日本遇到一個很好的人，下個月決定要跟他結婚了。你還好嗎？

兒子：媽，我還好。只是爸爸很想妳，他每天晚上都酗酒，還看電視看到超過半夜，最後睡在沙發上。媽，妳回來吧！

母親：兒子，大人的事很多地方你們小孩子不懂的。

兒子：媽，我不小了，我十八歲了。

與前面的對話相較，兩者唯一的差別，是在結構上的更動：母親向兒子宣布自己即將結婚的消息，原來是在版本1的結尾，現在則移動到劇本的前面。這個更動，現在給觀眾帶來了不確定性。

在第一個版本中，觀眾對角色的同情很容易集中在母親的身上，畢竟，再婚在今天的開放社會中已屬平常，很難再招致莫明的道德批判。此外，雖然她與先生分開的原因不得而知，但如果一個男人處理妻子離開後的反應是每天晚上酗酒，還放任自己在電視機前睡著，恐怕妻子再回到他身邊也不是一個太明智的決定。

在第二個版本中，母親給我們的印象仍然差不多，但對兒子的看法卻有了變化。在第一個版本裡，兒子儘管已經十八歲，或者才十八歲，卻對母親再婚的決定無法接受，甚至衝出現場——這更增加了我們對母親的同情。然而，一旦將要結婚的訊息放在劇本起

始就宣布，我們看到了一個不一樣的兒子：他談到了父親糟糕的現況，並為了父親，請求母親回來——這是一個明知不可為而為之的舉措。當他抗議自己不是小孩，已經是十八歲的時候，他為十八歲賦予了一個早熟的定義。

　　不論是哪一個版本，母親與兒子都有一個對立的立場（母親要再婚，兒子為了父親希望母親回來）。但在版本1中，觀眾的認同會比較傾向母親這方，畢竟，她在劇中沒有顯示出任何讓人不認同的情緒或特質，甚至有人會欣賞她為了追求人生所做的決定。但觀眾的認同或欣賞，都不被兒子所接受。他的起身離開，不啻是不接受母親的決定，也是對觀眾的否定。在這個版本中，觀眾理智上認知到一個對立的矛盾，但心理上卻是做了選擇，有了確定的同情對象。

　　但版本2卻為觀眾建立了一種不確定性。有別於激動的反應，兒子並沒有明顯地反對母親的決定，更沒有推翻觀眾的認同。取而代之，他是以一種小心翼翼的態度，提出了一個幾乎自己也知道不可能的請求。我們可以感受到他內在的矛盾，甚至有些心疼。現在，觀眾在心理上既認同母親，也認同兒子。母子之間的矛盾，不但在理智的層面上為我們所認知，更因為心理上對兩人的認同而被強化（而非像第一個版本，被心中已偷偷確定的感受所抹除）。在劇情結束的時候，我們跟著劇中人物，一樣不確定該如何是好。

👁 3.2.1 不確定vs困惑

這樣的不確定性，更像是對觀眾提出了問題，而非提供任何答案。面對這個不確定的問題，觀眾受到了邀請，以一種感同身受（visceral）的方式，主動並有意願地進入了這個矛盾，更進一步去想想該怎麼面對這個處境，儘管每個人想到的方法或答案都不盡相同，也無妨。

在觀眾心中注入的不確定性，是一種「明確的不確定性」，與困惑不同。不確定性是因為它明確地建立在觀眾「有所認知」的基礎上，因為認知到的兩難、矛盾、衝突，進而開啟了思考，打開了想像。困惑則是因為未知或訊息的匱乏，以為有一個預設的答案，偷偷藏在什麼看不見的地方。在讓人困惑的敘事或演出中，觀眾像是遇到了一如數學中的未知數那般讓人不知所以的表現或符號（常以「意象」或「象徵」之名），預設著某個待解的意義或意涵。面對困惑，觀眾的解讀只會局限在一種智力上的猜測。如果不是故弄玄虛，製造困惑的敘事其實是太想給觀眾某種確定的道理、主題或答案——這樣的敘事離傳道或說教都不遠。

但是確定的道理與答案在我們的生活裡已經太多，起碼，面對同樣充斥在生活中的不確定與困惑時，它們是思考努力要達到的目的地。想想每天從睜眼起床到閉眼入睡，一個人思考的方向大抵都是朝向確定性（的答案或意義），藉此消除、撲滅問題帶來的麻煩、不安或焦慮。在這裡，沒有答案的不確定性是生活中難以承受

結構（Structure）

45

的輕。

但在劇場這個以可能性連結一切的地方（見2.1，第26頁），現實中對答案的需求已不再必要，確定性的沉重得以卸下。於是，敘事結構帶來的不確定性變得可以承受了，它恢復了思考的輕盈，一種在下任何判斷之前，在肯定任何答案或確定的意義之前，一種讓思考活潑的狀態，一種探索的機敏。在這裡，沒有被逼著交出答案的義務與壓力，也毋需向誰表態交心。但這種輕鬆不會出現在面對困惑的時候，因為在每個讓人百思不解的背後，總是偷偷藏著個確定性的巨大陰影。

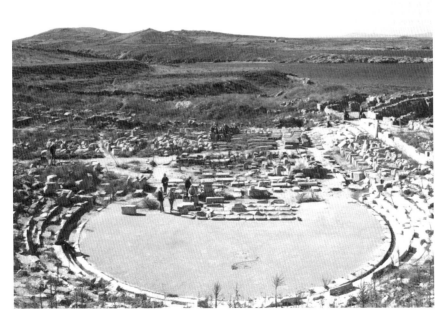

提洛（Delos）劇場（何一梵提供）

　　當現實中絕大部分的思維，費力朝向的目的地都是確定性的時候，劇場敘事的結構其實正反映著這樣一種思維：它是一步步引導觀眾朝向不確定性的努力。

3.2.2 劇本示例

　　從遠古時期石窟中傳達訊息的壁畫開始，敘事的發展，隨著人類逐漸複雜的需要，也演化出多元的面貌：到了神話與史詩，它開始提供關於起源與命運的解釋；到了西元前五世紀的希臘悲劇，以其結構中的不確定性，成了刺激觀眾辯證思考的工具。

　　索福克里斯[12]的悲劇《安蒂岡尼》（*Antigone*, 441 BC）就是一個典型的例子。這個劇本的主要結構建立在一個兩難上：安蒂岡尼的哥哥罔顧國家法律，起兵叛變，卻落敗戰死。現在，究竟應該遵循國王的命令，一種人的律法，讓叛軍首領的遺體曝屍荒野；還是該如安蒂岡尼所堅持，依照神的律法，將自己哥哥的屍首予以安葬。考慮到國家剛剛經歷過的混亂，正是因為罔顧人的律法，國王的堅持實有必要；但對於立基在宗教信仰上的城邦國，不論是劇中的底比斯，還是演出地點的雅典，神的律法更有其神聖性，影響所及，不只是法律，更關乎人倫。當這兩種律法發生衝突時，人們要何去何從？

　　儘管在劇情結尾，藉著讓國王家人遭受悲慘命運的下場，劇作家揭示了他重視神的律法的立場。但在劇情起始，他的確意圖引導觀眾對這個矛盾進行辯證思考，方法則是為觀眾呈現了一個不確定的情境：透過安蒂岡尼與妹妹伊斯美尼（Ismene）的對話，觀眾不只看到「人的律法」與「神的律法」這個衝突，在這段姊妹的對話中，觀眾更看到她們不同的個性：相較於妹妹的溫順、體貼、為人著想，安蒂岡尼顯得咄咄逼人，固執剛愎。衡諸西元前五世紀雅典社會中的女性地位，安蒂岡尼不會是一個讓人喜歡的女性形象。換言之，劇作家在這邊分開了「對角色的認同」與「對理念的認同」，讓觀眾不是因為喜歡安蒂岡尼這個角色進而認同她堅持的理念（這比較像是臺灣在選舉時候請名人站臺的邏輯），而是必須進一步去思考理念本身是否值得認同，「神的律法」在亟欲重振國家秩序的狀況下是否真的比「人的律法」更值得堅持。至少在這裡，藉著「認同角色」與「認同理念」的分離，《安蒂岡尼》一開始就讓觀眾去面對一個純然在思辨上的不確定性，並對設定的議題進行思考。

3.3 層次（layer）

結構的不確定性，讓劇場敘事可以容納不同的層次。

一個不確定的敘事結構，像是這張圖：

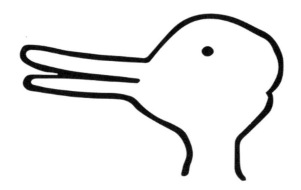

　　這張圖既是／不是　一隻鴨子，也是／不是　一隻兔子。這一個圖形的結構本身無法確定是哪一種動物，卻同時包含了兩種動物的存在。

　　同樣的，劇場敘事結構的不確定性，也讓不同層次的事件與觀點可以交織在一起。

　　練習：閱讀下面的劇本（版本3），並比較上面的對話
　　地點：咖啡店
　　時間：下午時分

兒子：媽，好久不見。

母親：兒子，好久不見了。媽媽今天約你，是要告訴你一件事。上個月我在日本遇到一個很好的人，下個月決定要跟他結婚了。你還好嗎？

兒子：媽，我還好。只是爸爸很想妳，他每天跑完選舉的行程，晚上都酗酒，還看電視看到超過半夜，最後

　　　　　睡在沙發上。媽，妳回來吧！
　　母親：兒子，大人的事很多地方你們小孩子不懂的。
　　兒子：媽，我不小了，我十八歲了。我知道爸爸能否選上
　　　　　對這個國家有多重要。

　　現在，這個劇本既是關於一個家庭，也關於政治。考慮到父親是政治人物，本來母子立場上的衝突為觀眾所帶來的兩難，現在更複雜了——透過兒子的形容，父親不但正在打一場辛苦的選戰，似乎在政壇也有舉足輕重的地位。母親的離開，不僅在他情感上帶來痛苦，也可能危及到他的選情——如果兒子的看法是真的，那他落選的代價，可能賠上一個國家的未來。現在，這個劇本要談的，既是一個家庭的問題，也是一個政治危機。不同層次的事件，為劇本的結構帶來不確定性，也因為這個不確定性得以被整合、收納在一起。

 ### 3.3.1 劇本示例

　　《哈姆雷特》[13]一開始，莎士比亞就以老國王鬼魂的出沒引起觀眾的好奇。到了一幕五景，哈姆雷特王子終於與鬼魂相見，在劇情上，這不過是一場鬼魂父親與兒子的對話。
　　但是當年倫敦的觀眾也正處在宗教改革（Reformation）後，新教與舊教彼此熾烈爭鬥的環境中。就在這對父子相會之前不久，莎士比亞讓觀眾知道哈姆雷特之前是在德國的威

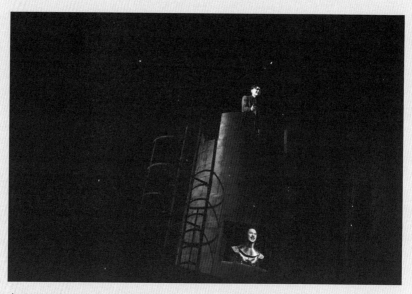

鬼魂父親與哈姆雷特的對話同時也是一場新舊教之間的對話。圖為國立臺
北藝術大學2018秋季公演《哈姆雷特》。（楊詠裕攝影）

登堡（Wittenberg）念書的，這地方對觀眾可一點都不陌生，
因為這是馬丁‧路德（Martin Luther）寫下「九十五點異議」
（95 theses），開啟宗教改革的發源地。因此，當年倫敦的
觀眾不難判斷，哈姆雷特應該是個新教徒。等到這對父子終
於見面，鬼魂父親開始談到現在自己只能在夜晚行走，白天
則是在火焰中受盡折磨，以便滌清自己的罪惡——這表示他
正在煉獄（purgatory）裡。聖經中其實不存在煉獄，這只是
舊教發明的觀念，特別可以用來對信眾恐嚇與詐財，也正是
新教徒一直攻擊的觀念。於是，當年倫敦的觀眾很快可以明
白，鬼魂父親應該是一個舊教徒，而舞臺上發生的不止是一
段父子之間的對話，也是關於新教與舊教的對話。

　　鬼魂父親囑咐哈姆雷特為他報仇，開啟了這齣戲一切情節上的發展。作為人子，基於天倫，復仇本應該是哈姆雷特天經地義的選擇，特別在騎士精神瀰漫的中世紀──但哈姆雷特卻沒有。他說了很多，想了很多，甚至認為正是理性讓人這樣的造物獨特又高貴（what a piece of work is man, how noble in reason）……但對於復仇這件事，他卻一直沒有行動。他的無行動（inaction）與思考，不但違背了父親的期待，更像是預告一個以理性為尊的新時代的來臨。於是，重新回顧那段人鬼之間的父子對話，現在更像是兩個世代之間告別的開始。

　　至少三種層次包含在這段對話中，但這是整齣《哈姆雷特》在敘事結構上經營的結果。它的不確定性與開放性，吸引了一代又一代的人回去重新發掘其中更多的面貌。

3.4 引導（guide）

　　結構展現自己的過程，也是一個引導觀眾的過程。在這個過程中，所有逐一浮出的事實與細節，都是給觀眾的訊息，對之進行引導。拿捏敘事結構的分寸就是拿捏何時（when）、為何（why）、如何（how）、釋放什麼（what）訊息給觀眾的過程。

　　依據對待觀眾不同的態度，敘事結構為不同的目的服務，也各有不同釋放訊息與引導觀眾的方式。

《哈姆雷特》的不確定性與開放性吸引了一代又一代的人重新發掘其中更多的
面貌。圖為國立臺北藝術大學2018秋季公演《哈姆雷特》。（楊詠裕攝影）

3.4.1 操縱（manipulation）：觀眾知道的比劇中角色少

　　在經過「空的時刻」之後，觀眾的確是一張白紙。放空，一無
所知，但是專注，對即將發生的每一秒都抱有熱烈的好奇——也最
容易被操縱。這個時候，透露的訊息既是說明，也勾引著觀眾的好
奇（curiosity）：他／她是誰？為何在這裡？這是怎樣的社會？人
物彼此的關係為何？……所有的提問或者被滿足，或者被刻意擱
置，成了吸引人看下去的懸念（suspense），直到最後再丟出一個
出其不意的訊息，真正的目的不是為了解答，而是製造驚奇與意外

（surprise）的效果。

　　「好奇—懸念—驚奇」這樣的套路說明了操縱觀眾的敘事結構，是建立在讓觀眾知道的比劇中角色少。被強化的好奇，連綿的意外與驚喜，這些成了看戲時的樂趣，而「劇透」在這裡成了一種罪惡。

　　在劇末展現的意外或驚奇，是用現在的「原來如此」翻轉了之前的認知或想像，但「原來如此」也讓一切塵埃落定，包括塑造的懸念，還有敘事結構的不確定性。這讓本來可以透過曖昧兩可展現的不同層次，都在這最終的驚奇中萎縮，甚至被抹除。

3.4.1.1 劇本示例

　　請再看一次3.1.1版本1的練習（第37頁）。在這段母子對話中，釋放的訊息本來只是關於一對離異的夫妻，還有透過兒子描述了先生現在的處境。但在劇本結束前，觀眾在沒有準備的狀況下，聽到母親說出即將再婚的消息——一個重拍，一個意外，一個讓人毫無防備下的偷襲。

　　所有的推理劇、偵探片（觀眾起碼知道的比兇手少），或是利用懸疑（也深怕劇透）的戲劇，都是操縱觀眾的敘事結構，依賴著渴望無知的觀眾。

劇場敘事學

3.4.2 判斷（judgement）：觀眾知道的比劇中角色多

經過「空的時刻」洗禮後，歸零的觀眾準備探究即將發生的一切。但因為敘事所釋放的訊息，觀眾可以知道的比劇中角色多，譬如，預知了後來劇情的發展，不論是即將發生的計畫或陰謀：或是比角色提前知道了真相，看著劇中（某個）角色被操縱或被愚弄；或是很早就知道了某種幾乎是不可逆的決定，將對劇中人物的處境會有重大的影響……那麼，觀眾會處於一個認知的制高點，帶著已知的認識或記憶，對舞臺上發生的一切，在期待與好奇中進行對話，而不是全然被未知或懸念所操縱。

根據所置放在觀眾腦中的訊息或喚起的記憶，據此與舞臺進行的對話，基本上是一種判斷。

3.4.2.1 當判斷被滿足時

在觀眾席，亦如在生活中，一旦一個人做的判斷沒有遭遇挑戰，沒有受到質疑，人很容易在一種一目瞭然的狀況中覺得安逸，甚至得意。這是討好觀眾的快速法門。

3.4.2.1.1 劇本示例

　　遠在古希臘與羅馬時代的喜劇中，角色的「旁白」
（aside）──就是突然從與角色的對話中轉向與觀眾的私
語，即是一個瞬間讓觀眾知道的比劇中（其它）角色多的方
式。「旁白」的表演在不成文的共識中，被認定所說的內容
必然是實話，是不會欺騙觀眾的真相或真心話。觀眾也因此
被提升到一個認識的制高點，看著某個無知的角色被愚弄，
或是誤會、巧合等狀況的發生。

3.4.2.2 當判斷不被滿足時

　　當一個人的判斷遇到了挑戰，受到了質疑，反省與反思才會真
的開始。在生活中，因為自尊、面子或是現實的利益，當一個人的
判斷不被滿足時，他可能會挺身辯護、捍衛，甚至反擊。但在空的
時刻洗禮之後，在劇場這個可以恢復一切可能性連結的地方，甚至
就是在黑暗中，一個人現實中所有的繫絆都被免除了，心靈會相對
柔軟與開放，當判斷不被滿足時，她／他也會開始反省，開始在想
法與價值上產生變化。

　　敘事結構所帶來的不確定性，功能之一就是讓觀眾的判斷不滿
足。它的目的不是讓觀眾得意洋洋，滿心歡喜地離開劇場，而是像

病毒一樣，鑽進觀眾的心裡，攪動，甚至癱瘓觀眾在進劇場之前穩定的，甚至僵化的觀點與價值，鬆動觀眾的靈魂，再帶著不安、思索離開劇場。對一個社會來說，這樣的敘事結構從來不能權充鎮靜劑或興奮劑，提供答案讓人心安，或是強化集體的認同，但是它能促進一個社會反省的活力，讓改變，從人的內在，有機會發生。

 ## 3.4.2.2.1 劇本示例

請再看一次3.2版本2這個練習（第41頁）。在這段母子對話中，母親即將要再婚的決定，在劇本開始沒多久，就告訴了兒子，還有觀眾。這是影響這個情境最重要的決定，在那一刻，觀眾被放到一個認知的制高點，也對母親的決定有了判斷——至少沒有不同意的理由。接下來，兒子對父親現況的描述，還有他希望母親可以回家的請求，不僅是與母親的立場相左，也衝擊了觀眾的判斷，在心中留下了兩難。

讓觀眾知道的比劇中角色多，並進而挑戰觀眾的判斷，剛好是希臘悲劇與英國文藝復興時期戲劇——西方戲劇史上兩個重要的黃金年代——共有的特色之一。對西元前五世紀的雅典觀眾來說，大部分他們要觀賞的希臘悲劇，都改編自荷馬[14]的史詩或是希臘神話，這意謂著他們在進劇場之前，演出內容早已儲存在他們的記憶裡。他們不知道並感到好奇的，是這個內容（what），劇場敘事要如何（how）呈現——

也是在這裡，他們對原來故事既有的印象與判斷遭遇了挑戰與顛覆。類似的情形也出現在莎士比亞身上。他所有的劇本在情節上都沒有今日所謂的原創性，而是有一個以上的故事來源，有些甚至是當時已經非常流行的劇本（像是《哈姆雷特》），換言之，觀眾在看戲之前，一樣有機會透過別的管道瞭解演出的故事內容，形成自己的判斷，卻在進劇場後重新被挑戰與推翻。

　　敘事結構是一種引導的過程，這過程得以運作的基礎，是時間。

4

時间（Time）

任何事情都必須發生在時間裡。

觀眾在經過劇場中「空的時刻」之後，時間就變質了。它不再是機械的客觀單位，用來安排生活或度量長短，而是與觀眾的意識，彼此左右。

時間一沾染到意識，就不只是冰冷的數字，而是有了溫度：與心愛的人在一起，一小時特別快；煎熬的考試，一小時特別慢。因為意識的變化，時間被賦予了感覺。

只是生活中是因為意識的內容將感覺賦予了時間，卻無法反之亦然。我們可以用不同的觀點來理解時間，卻無法操作它，讓意識與感覺產生變化。然而，現實中做不到的，根據2.可能性（Possibility）／觀點（Insight），劇場可以。

哈姆雷特說：「時間脫臼了。」（Time is out of joint.）劇場中的時間亦然，它可以是因果關係的體現（過去的原因導致現在或未來的結果），也可以完全打破。「開始」與「結尾」是所有劇場敘事結構先天的限制，但在這限制所構成的過程中，時間可以脫臼，成為工具，為了不同的目的與觀眾產生連結。

◎ 4.1 時態（the tense）

在一種慣性的區別中，時間被認為是線性的過程，有著過去、現在與未來，三者被認為是時間中獨立又分開的三個階段，彼此不

相屬於。這區別也反映在文法的時態，還有現實中對生活與工作的規劃與掌握。

但觀眾在看戲的時候，腦中對時間的意識跟正常的時候不一樣。剛看過的東西，他不會忘記，會留在腦中一段時間，甚至成為記憶（retention）；對正在眼前發生，編導希望他看的東西，會投射特別的注意力（attention）；對看到的東西，又很自然地會設想接下來會怎麼辦，會有所期待（expectation）。這三個英文單字其實描繪了觀眾看戲時腦中的時態，並指出三者是同時發生，同時運作的（事實上，普通人在生活中也是這樣，只是從過去到未來的線性時間觀太流行，強迫我們忘記原來就有對時間三位一體的意識，以便當一臺可以準確運作的機器。在這個意義上，進到劇場裡，我們更像是從線性時間的觀念中脫離，單純地恢復了三合一的時間觀）。

當把觀眾設想成只會對當下付出注意力，卻沒有記憶與期待時，劇場敘事往往會導致一味地吸引觀眾的當下，不斷勒索觀眾的情緒或笑聲。這樣的敘事只是天真地對待了觀眾。

儘管三個時態在觀眾的意識中是統一的，不可分割的，但為了瞭解劇場敘事中時間面向的運作，這裡先延續傳統的區別，探討三個時態各自可以扮演的角色。

4.1.1 現在（the present）

時間不會停止。

每一秒的當下都是下一秒的過去，是不斷逝去的現在。消逝的速度如此之快，以至於現在的存在短暫到幾乎不可能，有人形容，現在是「永遠的過去」（always already）。

純然的「現在」意味時間停止，除非死亡，不然不可能有純然的現在。或者，它意味著不思考。思考建立在因果律上，這就牽涉到了過去（原因）與未來（結果），純然在現在、當下的那刻，思考也必然停止——這幾乎是死亡的另一種說法。

或許正是這份不可能，鼓起了人們追求當下的慾望，而且非常古老，頑強。藉著給一個名字，彷彿我們將變動不居的事物，從此固定了下來（一個人的名字真的能代表這個人什麼呢？）藉著一張照片或一張畫，彷彿一個片刻在視覺中被永遠凝聚了下來（現在智慧手機的拍照功能為什麼這麼風行？）

文字，繪畫與攝影的背後，都可以找到這種捕捉當下的慾望，一種化不可能為可能的企圖。這慾望也流竄在劇場中。

劇場演出以「此時此地」（here and now）的特質，強調每一次演出都是一個當下發生的事件（event），以及它捕捉「現在」的傾向。的確，在這裡，現在進行式最容易捕捉觀眾的注意力。「正在眼前發生的」，因此比看不見的過去與未來更能讓人相信，劇場更常被當作是一種「眼見為信」（seeing is believing）的地方。這或許

說明了為什麼「三一律」（Three Unities）的出現：這個十七世紀法國新古典主義從亞里斯多德的《詩學》中提煉出的主張，要求演出是一個事件發生在一個地點，並在一段連續的時間中——簡言之，戲劇要在最大的限度上為凸顯「現在」服務。

劇場對於「現在」的追求，從此固執地繼續：十九世紀末開始出現的寫實主義或自然主義，舞臺上的「現在」必須由生活與現實來定義，但如2.1.1（第28頁）所言，這是窄化了劇場；到了二十世紀，身體與表演甚至凌駕了敘事，只為了成全對當下的追求。但這個「當下」或「現在」的完成，是建立在身體性的經驗上。透過感官與直覺，觀眾整個身心經驗到一種出神、迷醉，而不是「思考」。但是，一如前述，純然的當下意味著時間與思考的停止，意味著某種死亡。

因此，有必要重新提出這個問題：要如何在劇場敘事（而非劇場性）中尋找「現在」的角色？

4.1.1.1 發現（discovery）

在敘事中，不可能有純然的現在，但當每個「發現」發生的時候，會讓「現在」成為充滿重力，顯得意義重大。

「發現」總是發生在現在。那是一個讓人驚奇，充滿動能的時刻。一個觀念，一個真相，一個祕密，一個原理，一個謊言，一個可能……當角色或觀眾發現它的時候，都會讓現在巨大起來，彷彿一刹那成了永恆。

那一刻，保障了發現的內容成為唯一的版本（對於回憶與計畫，人們常常有很多版本），並且願意投注所有的能量去相信那是真實的，儘管不一定同意，甚至無法接受。當伊底帕斯發現自己真的犯下弒父娶母的罪行時，那個當下保障了真相，而且只有這個真相，儘管他與觀眾有多不願意接受。

不是所有被發現的內容都是「弒父娶母」這麼重大。漫長的劇場史教會我們，是「發現」讓「現在」可以暫時佇足，抵抗時間無情地推進，不論這發現的內容多麼無足輕重。在許多演出，特別是喜劇性的表演，經常會出現即興，甚至笑場。這些都不出現在原來

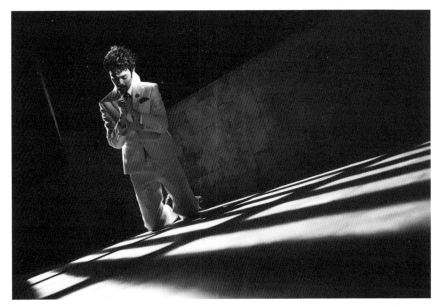

發現讓「現在」有了重力，也帶來改變。圖為國立臺北藝術大學2018秋季公演《哈姆雷特》。（楊詠裕攝影）

敘事的計畫中，成了隨機出現的意外，但它們打斷了敘事，也讓劇情中的時間被迫暫停。在這些不被預期的意外中，觀眾最大的發現是他們自己的存在：演員從扮演的角色後方走了出來，宣告在那個地方，在那個當下，他們跟觀眾在一起。

發現讓「現在」有了重力，也帶來改變。自此之後，劇中角色的想法與之前不同了，命運也不同了，觀眾對待劇情或人物的觀點也跟著改變，也因此開啟了思考的可能。

4.1.1.2 劇本示例

易卜生的《人民公敵》（*An Enemy of People*, 1882）是一個不斷建立在「發現」上的敘事。一開始是史塔克曼醫生（Dr. Stockmann）發現了作為小鎮經濟命脈的溫泉被細菌污染了；然後在媒體拒絕他發表真相後，他發現媒體也被污染了；因為他市長哥哥的阻撓，他又發現政治被污染了；在公民大會上，他又發現根本是眾人相信的真理被污染了。史塔克曼醫生的發現一直升高，易卜生也讓他在每次發現之後都能振振有詞，頗有說服力，以至於今天還有很多人將史塔克曼醫生視為對抗腐敗社會的英雄。

但易卜生對「發現」的利用，不只針對他筆下的角色，也針對他的觀眾。全劇結束前，被全鎮視為「人民公敵」的

史塔克曼醫生又有了一個新的大發現：「世界上最強壯的人是最能孤獨矗立的人。」（The strongest man in the world is he who stands most alone.）然後，是他太太在搖頭微笑中喊了他的名字，以及女兒深受鼓舞地喊了一聲父親，全劇結束。

很多認同史塔克曼醫生理念的觀眾，可能也與他女兒一樣，在劇終那一刻為史塔克曼醫生的新發現感動。但緊接在演員謝幕，場燈亮起之後，觀眾會有一個自己的新發現：左右一看，旁邊有朋友。就算是自己一人，也將要回到家庭或人群中。我們沒有人能真正「孤獨矗立」地活著，我們都需要與別人共存，如此，一個人真實的存在與他大腦認同的理念產生了衝突，甚至負擔不了一個理智上同意的真理。這個存在與理智難以共存的矛盾，成了敘事結束的當下，易卜生讓觀眾擁有的新發現。

4.1.2 過去（the past）

在古希臘文中，真理這個字是aletheia，其中，lethe的意思是遺忘（forgetfulness, oblivion）或遮掩（concealment），前面的a則是一個否定的字根。因此，真理字面的意思是「抗拒遺忘」或「否定遺忘帶來的遮掩」。換言之，對古希臘人來說，真理需要「過去」。「過去」是否能在「現在」被記得，活躍在記憶中，成了真理的關鍵。

或許對古希臘人來說，在揭露真理時，唯一能夠在不斷向前流變的長河中抵抗遺忘，將「過去」帶回的工具就是敘事。只有在敘

事裡，只有開始「我對你說……」，「過去」才能對所有人揭示出來，而不是封閉在個人的回憶中。當敘事不只是給人聽，也進一步給人看的時候，劇場敘事就有了萌生的契機。在這個脈絡下，劇場敘事是揭露真理的手段。

　　一如真理總不見得永遠受人歡迎，「過去」也是。但不論覺得光榮還是恥辱，喜愛還是憎厭，「過去」都是我們的來處（where we come from）。或許，對真理廣袤無垠的各式定義之一，就是有一天我們能與「過去」好好相處，感到安適。

　　一如真理求之不易，「過去」如何影響「現在」也從來不是明明白白，一望即知的直線，找到與之和好的道路更是困難，有時幽微，有時曲折，甚至中斷，橫亙在「現在」與「過去」中間的是一個巨大的迷宮，於是，敘事就成了連結兩端的出路。

4.1.2.1 故事（story）vs 情節（plot）

　　只是回溯「過去」可以綿延無盡，不可能真的從頭說起，任何開始都是一個選定的標誌（marker），背後有自己的理由。當敘事應用到劇場時，受限於實際上的演出時間以及觀眾的體力，勢必要更為精簡，「過去」從哪裡開始，就成了分析劇場敘事時不能迴避的問題。

　　那是為什麼「故事」（story）與「情節」（plot）是兩個不同的概念：劇場敘事呈現的是情節，但情節是故事的切片（雖然故事本身也是另一個更大的故事的切片），只是必然往前與往後涉及到故

事。涉及到過去的方式當然不盡相同，有時點到為止，有時至為關鍵。

4.1.2.2 劇本示例

在《羅密歐與茱麗葉》的開場白中，這齣戲的背景很明確地介紹如下：

> 兩個家族，同等尊貴（Two households, both alike in dignity,）
> 我們這齣戲的場景，設在美麗的維若那（In fair Verona, where we lay our scene,）
> 來自亙古的怨恨爆發新的動亂（From ancient grudge break to new mutiny,）
> 那邊市民的鮮血讓市民的手不潔（where civil blood makes civil hands unclean.）

在這裡，莎士比亞並沒有向我們解釋那「亙古的怨恨」（ancient grudge）究竟是什麼，但他的敘事揭櫫了另一個訊息，讓觀眾在劇末發現，長期活在這樣的仇恨中，犧牲的是下一代，包括本劇主角羅密歐與茱麗葉在內。這個訊息更像是一個提醒，對任何相互仇恨又分裂的社會，譬如，那時被

新教與舊教衝突撕裂的倫敦，都有需要與過去（的仇恨）和好。

與此相反，《伊底帕斯王》[15]則是非常依賴過去的故事來推斷現在的情節。這個劇本的故事非常漫長，可以從伊底帕斯的誕生開始，但是劇情不到一天，始於底比斯城因為受到瘟疫襲擊，城中長老向伊底帕斯國王請願，終於他決定自我放逐。觀眾透過劇中角色的回溯，不但知道了劇情之前的過去，更隨同伊底帕斯一起發現了弒父娶母的真相。對過去的遮掩被移除了，遺忘，哪怕是無意識的，被粉碎了，《伊底帕斯王》很典型地示範了為什麼劇場敘事可以通向aletheia，是一種揭露真理的方式。

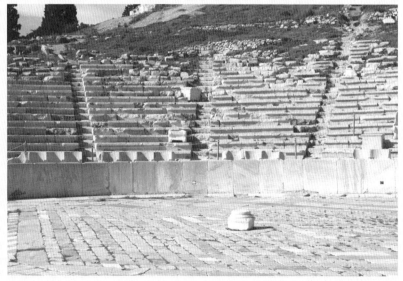

戴奧尼索斯（Dionysus）劇場（何一梵提供）

👁 4.1.3 未來式〈the future〉

　　每個人都在談論未來。每天從起床睜眼開始,一個人現實中的行動絕大部分都在面對著未來。希望與夢想,恐懼與憂慮,不論是追求改變或是不變,也不論一個人多麼隨遇而安,對未來不抱有太強的目的性,一旦面對,未來就會帶著一種實現的可能性被在意。未來總是可能實現的未來,那些不可能實現的,已經被我們排除了,不再出現於我們對未來的眺望中。

　　儘管劇場這個地方(與一切可能性連結,2.1),開闊得多(那是為什麼藉著滿足現實中不可能的慾望或夢想,劇場可以是許多人做夢的地方)。當劇場敘事指向未來時,觀眾幾乎複製了生活中面對未來的態度。

　　這態度是一種很實際的推測:根據已經知道的事實與邏輯,計算衡量狀況,進行推測,幫助評估。甚至因為這份推測,人們失去了天真,並對未來感到不確定,再花上更多力氣,試圖對之消除。同樣地,面對情節結束之後將會發生的事,我們幾乎自然地會用上同一種態度,推論那個永遠隱藏在劇終的問題:「之後呢?」

　　「之後呢?」卻常被許多敘事用結局給輕易打發。費里尼[16]甚至認為,給觀眾一個開心的結尾(happy ending)是不道德的,因為這刻意滿足了觀眾的期待,阻止進一步的追問。所以在分析劇場敘事時,對未來的好奇應該被恢復,這有可能對敘事本身的意涵帶來

新的觀點，轉變思索的方向，重新進行價值上的反省。這是一個在
分析劇場敘事時，不可放棄的道德行動。

4.1.3.1 劇本示例

《織工》（*The Weavers*，1892）是諾貝爾獎得主霍普特
曼[17]的劇本，主要描繪在機器替代人力後，大量紡織工人被僱
主剝削，在生活無以為繼的狀況下，進而起身反抗資本家與
政府的故事。全劇分五幕，沒有明確的主角，主要在呈現不
同織工生活的悲慘，與面對壓迫時迥異的態度。在第四幕結
束時，群聚的織工已經演變成大規模的抗爭活動，並準備與
政府軍對抗。

劇本第五幕來到另一個典型的織工家庭。老織工已經憔悴
如槁木，並因為參加過戰爭而失去一隻手臂。他的妻子情況
更糟，瞎眼也幾近耳聾。他正值壯年的兒子與媳婦同樣以織
工為業，正掙扎著是否要加入外面織工抗爭的活動。這一幕
一開始，就是老織工在禱告，顯示他對宗教的虔誠。由於對
宗教戒律的恪守，以及親身認知軍隊的強大，他極力反對兒
子與媳婦加入反叛的行列。儘管如此，當反叛軍經過家門前
時，媳婦還是不聽勸阻地衝了出去。

　　全劇結束前,政府軍已開始使用武力鎮壓與之對峙的織工了。一顆流彈射入,誤殺了老織工,全劇就在他身旁盲眼妻子與孫女的驚嚇中結束。死亡降臨當作一齣戲的結尾,很難不說它是悲劇。但「然後呢?」這個問題,可以讓看法有些不一樣。

　　老織工一家已經活在生存線之下,沒有什麼比維持現狀更糟了,至少這是媳婦願意去加入抗爭的理由,特別對老織工夫婦來說,餘生除了悲慘無它。但宗教給了他希望,保障了他死後的去處,承諾了一個更好的地方。這是他對上帝虔誠,恪守訓誡的原因——他也的確做到了,一直到生命的最後一刻。我們可以推斷,沒有意外,他應該會去天堂,至少,他的悲慘現在結束了。追問他的未來,在劇終之後,我們的悲傷現在混雜了一絲安慰。

4.2 可塑性 (plasticity)

　　劇場敍事中的時間是具有可塑性的,或者一如前述,是可以「脫臼」的。它可以扭曲時態的運作,進而對觀眾的意識造成影響。形塑時間的策略來自無窮的創意,無力詳究,但這裏以「空間的時間化」與「時間的空間化」兩個原則進行探討。

4.2.1 空間的時間化（space temporized）

在一段敘事時間內呈現不同的空間，這是空間的時間化。這打破了三一律的要求，常見在電影與小說的敘事中。

這樣的敘事塑造了時間的形狀，因為每一個空間中發生的事件，占據了不同比重的時間，以及重要性。長短不一的空間／場景會構成節奏，也會彼此滲透，並進一步在觀眾綜合的時間意識中起作用，強調（未來的）期待（expectation）或（過去的）記憶（retention）並影響（現在的）注意力（attention）。

4.2.1.1 事件的密度（the density of events）／節奏（tempo）

敘事時間的節奏取決於事件的密度。一件事情緊接著一件事情，會讓觀眾感到無法喘息的快速，或者相反。許多事件當然可以發生在一個空間裏，像許多符合三一律的戲劇（特別是喜劇）。但在將空間予以時間化的劇場敘事中，隨著不同空間與其所蘊含的事件前仆後繼，必然形成節奏並左右觀眾的理解與判斷。

4.2.1.1.1 劇本示例

快：莎士比亞的劇本完全不在三一律的規範裡，他的劇本反映了在一個幾乎空無一物的舞臺上，場景不斷流動的敘事。在他還不太會探索角色心理，或是提出觀點來形塑結構的早期劇作中，已經可以看見他嫻熟地利用密集的事件來加快節奏。以《亨利六世（第三部）》（*Henry VI, Part 3*）為例，全劇五幕，共28景，每一景都有事件，呈現出戰爭、背叛、外交、復仇、野心、權謀等等主題，以及眾多的人物，讓人目不暇給——但也沒有留給觀眾餘裕去思考太多。

慢：在契訶夫[18]《三姊妹》（*Three Sisters*）的第二幕中，觀眾知道有些事在之前發生了：安德烈（Andrey）與娜塔莎（Natasha）結婚生子了，但夫妻感情不是特別好，他在外面還賭博輸了錢；也知道有些事要發生，譬如，有個樂隊要來，但很快又被娜塔莎取消了；大部分的時候，角色都在訴說他們的心情，不是抱怨人生，就是奢談夢想或未來。威爾希林（Vershinin）才告訴瑪莎他愛她，但這話題很快就被打斷了；契布提金（Chebutykin）進來，被提醒沒繳房租，這件事也很快不了了之；吐森巴赫（Tuzenbach）宣布他要從軍隊退伍了，但沒引起太多人注意；有人醉了，起了點爭執；有人進來，有人出去，為的都不是什麼重大的理由，就連本來因為妻子吞藥過量而離開的威爾希林，現在也回來說沒事了。所有以現在進行式發生的事件，都顯得微不足道，甚至很快

地被取消。在這一幕中，事件被零碎化、極小化或極簡化，以至於不覺得有任何真正的事件發生、延續，並造成重大的影響。這造就了一種緩慢、悠長，甚至沉悶的氛圍，卻剛好是劇中人生命的情調與處境。

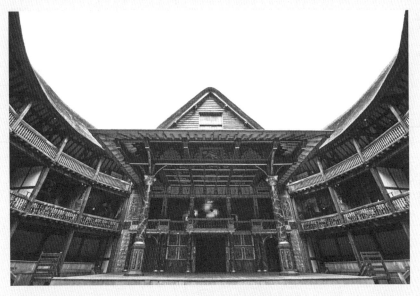

莎士比亞環球劇場（The Globe）重建後內部舞台樣貌。

劇場敘事學

4.2.1.2 預期（expectation）

在觀眾三合一的時間意識下，將要來臨的危機、人物、事件，一旦被觀眾預知（不論劇中角色知道與否），對當下時空的注視與過去的回顧都會在意識中產生質變。這時觀眾在判斷眼前的情境時，不啻符合3.4.2的狀況（即，觀眾知道的比劇中角色多，站在一種認知的制高點上），更會產生預期。

房間中被預先放置的定時炸彈將要在五分鐘後爆炸了，裡面正在講話的人卻不知道。預知這個未來事件，觀眾感知眼前處境的意識會產生變化：如果這些是好人，觀眾會為之擔心；如果是壞人，觀眾會有盼望，或者期待有別的方式可以讓這危機過去。

當預知未來並產生期待的時候，這個敘事時間上的策略很容易流於一種操縱觀眾情緒的方式——但不必然如此。

4.2.1.2.1 劇本示例

對未來產生期待以形塑觀眾的時間意識，在劇場敘事中有悠久的歷史。在古希臘悲劇中經常以預言的方式，告知觀眾劇中角色即將遭遇的命運——幾乎都是悲慘的。這些預言都來自具有神性的預言者，在那個普遍迷信的年代，都是不可違逆的無上律令，也必然會發生。這讓觀眾在希臘悲劇的演

出過程中，會陷入一種掙扎：一面是篤信的宗教神明，一面又恐懼主角的悲慘命運會真的發生──雖然總是失望。表面上，預言永遠成真，神明的權威又再一次被肯定，但觀眾在每一次悲劇演出中體會的掙扎，等於累積了一次對預言內容的失望。長此以往，加上戰爭等腐蝕社會宗教基礎的外在原因，希臘悲劇其實逐漸失去了肯定神明權威的力量，終究在西元前五世紀末期走向活力的衰竭。

在莎士比亞的《奧塞羅》（*Othello*）中，伊阿哥（Iago）陷害奧塞羅的詭計，都在執行之前對觀眾仔細地說明了。觀眾看著奧塞羅一步步地掉入他設下的陷阱中，沒有驚喜與意外，卻一面懷著憂慮，一面看著奧塞羅如何因為伊阿哥的詭計，轉化成一個當時刻板印象中善妒暴戾的摩爾人。

梅特林克[19]的《闖入者》（*Intruder*, 1891）則是另一個例子。在這裡，劇場敘事幾乎不再為事件服務了，單純到只是利用對未來產生期待的策略。

全劇發生在晚上的家中，有眼睛快瞎的外祖父、父親、三個女兒與叔父。叔父的妹妹即將造訪，他們在等待。

……
（三個女兒再次進入房內）
父親：她睡著了嗎？
長女：是的，父親，睡得很熟呢！
叔父：我們在等待的時候要做什麼呢？
外祖父：等什麼呢？

叔父：等我們的妹妹。

父親：你有見到什麼東西進來嗎，奧塞拉？

長女：（在窗口）爸爸，沒有。

父親：在林蔭小路中呢？妳見到林蔭小路嗎？

長女：看得見，爸爸，今晚是滿月，從林蔭小道到松柏森林
　　　那邊，我都看得到。

外祖父：可是你沒看見人嗎，奧塞拉？

長女：外公，沒有人。

叔父：天氣還好嗎？

長女：很好，你聽見夜鶯嗎？

叔父：聽見，聽見。

長女：林蔭小路起了些風呢！

外祖父：林蔭小路起風了嗎，奧塞拉？

長女：是的，那些樹會微微搖動。

叔父：那就奇怪了，我妹妹應該還沒有到啊！

外祖父：我聽不見夜鶯了，奧塞拉？

長女：外公，我相信有人到花園裡了。

外祖父：誰呢？

長女：我不知道。我沒有看見任何人。

叔父：因為那邊沒有人啊！

長女：一定有人在花園，因為所有的夜鶯突然都安靜了。

外祖父：可是我沒聽見腳步聲。

長女：必定有人經過池塘邊，因為天鵝也受到驚嚇了。

次女：池塘裡的魚忽然都跳起來。

父親：你沒有看到人嗎？

長女：沒有人，爸爸。

父親：但是池塘還在月光下……

長女：是，我可以看見天鵝受到驚嚇了。

叔父：我知道，一定是我妹妹驚嚇了他們。她一定已經從小
　　　門進來了。

父親：我不懂為什麼狗不叫呢？

……

　　一直到劇本的最後，等待的人都沒有出現。但是在上面這
段選錄的對話中，因為對於叔父妹妹的造訪，每個人有不同程
度的期待，導致了他們對外在環境有不同的反應。「闖入者」
其實沒有人真的闖入，而是他們內心的期盼、疑慮、驚懼等心
態，投射到外在的環境中，並在彼此之間造成了不安。

4.2.1.3 記憶（memory）

　　從對未來的預知看待現在，與帶著記憶看待過去，其實是一件
事，都是3.4.2（觀眾知道的比劇中角色多）的體現，並產生態度。只
是預知的未來多少保留改變的可能，較之記憶中所裝載的內容更為
不確定。

　　但記憶從來沒有對我們透露完整的面貌，甚至因為某些因素，
可能是被發明或建構的幻覺，這就讓劇場敘事有了空間，可以利用
記憶在結構中尋找不確定性（3.2）。

4.2.1.3.1 劇本示例

品特[20]的《背叛》（*Betrayal*, 1978）劇情橫跨九年，是一個關於外遇的故事。故事很尋常，但不尋常的是講這個故事的方式：全劇主要用倒敘法，從女主角艾瑪（Emma）與男主角傑瑞（Jerry）分手兩年後的重逢開始。觀眾在這裡知道他們曾經是彼此婚外情的對象，男方還是女方先生羅伯（Robert）的好友。這場戲結束前，艾瑪告訴傑瑞她昨晚發現羅伯外遇，也曾向他承認自己與傑瑞的這段婚外情。再來的場景是兩年前，觀眾看到的是艾瑪與傑瑞關係的盡頭，兩人已經不常見面了。時間繼續往過去推移，觀眾看到兩人逐漸回到外遇初期，以及如何維持與羅伯的微妙關係。最後，則是兩人第一次相見的場面，那天，傑瑞是羅伯的伴郎。

在這個劇本裡，敘事進行的時間與事件發生的時間是相反的，以至於觀眾一直比劇中三人更知道他們後來的命運，也一直發現，各自對過往的記憶有太多片面、甚至自以為是的錯誤。

麥可‧佛萊恩[21]的《哥本哈根》（*Copenhagen*, 1998）主角是三個鬼魂：物理學家波爾（Bohr）與他的妻子，還有他以前的學生海森伯格（Hesenberg），他們相聚，是為了想要釐清1941年在哥本哈根的一次會面。這次會面在歷史上真有其事，至於談話的內容則不為人知。不過，這次會面的確至為關鍵，因為1941年正是德國與英、美競相發展原子彈的關

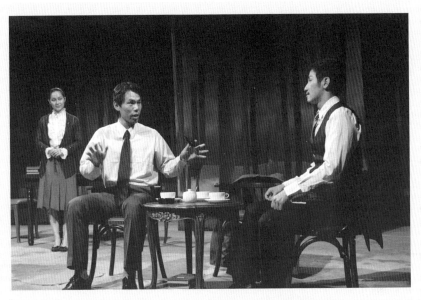

狂想劇場演出《哥本哈根》。（陳少維攝影，狂想劇場提供）

鍵年代，哪一方先發展出成果，就可以贏得戰爭。根據歷史上的後見之明，觀眾當然都知道後來戰爭的結果，以及二戰後核武對人類和平造成的影響——但這次會面像是這一切開始的原點。兩個當時最頂尖的物理學家，擁有製造原子彈最需要的基礎理論，卻因為彼此之間理論觀點、個性、種族、國家忠誠等等因素上的差異，讓兩人對製造武器的關鍵技術都有盲點；更有甚者，他們對兩人之間的關係，對兩人在這個宇宙中的定位，現在都不再有把握，彷彿這次攸關二戰迄今人類歷史的會面，預告了一切將是一片混沌。

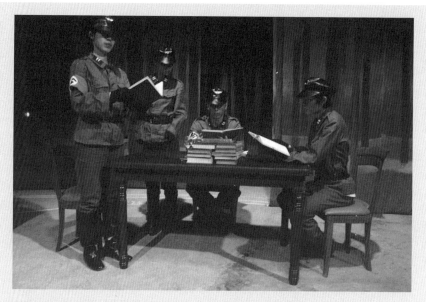

明確的因果解釋只是幻象，推動我們命運的歷史或許起源於一片混沌。圖為狂想劇場演出《哥本哈根》。（李欣哲攝影，狂想劇場提供）

　　在這個劇本裡，觀眾的記憶不是由敘事所建立，而是來自先備的歷史知識，所謂的後見之明。這引導觀眾在面對這兩位物理學家的辯論與恩怨時，也在面對自己的過去，探索自己的命運「何以如此」——這次不甚了了的會面在注重因果關係的歷史記載中被排除了，但太多「偶然」與「可能」足以讓這次會面改寫後來的歷史。這展示了一種對歷史的觀點：明確的因果解釋只是幻象，推動我們命運的歷史也是起源於一片混沌。

4.2.1.4 壓縮（compression）

　　或許只有在劇場這個空間，時間可以被壓縮。漫長的時間跨距，可以被濃縮在短暫的演出時間裡。

4.2.1.4.1 劇本示例

　　懷爾德[22]的《漫長的聖誕晚餐》（*The Long Christmas Dinner*, 1931），藉著對時間的壓縮，凸顯出時間的流變。這齣戲以獨幕劇的篇幅濃縮了一個家族九十年的歷史。舞臺上有一個入口，象徵出生，一個出口，象徵死亡。開頭寫一家人在新房子的第一次聖誕晚餐，不過三頁篇幅，透過角色之口，讀者／觀眾突然察覺這一家人雖然還吃著聖誕晚餐，時間卻已過了五年。這個遊戲規則持續到劇終，期間，有人出生，有人死亡，角色分別從象徵生和死的出入口分別進出。這些角色在臺上過著平凡且重複的日常生活：談論佈道、結冰的小樹枝、鄰居的病痛、可愛的新生兒……。在這個劇本中，角色猶如被驅趕的羊群，若沒有時間作為牧者，則無以為繼。

4.2.2 時間的空間化〈time spatialized〉

不同時間可以在同一個空間下同時運作，這是劇場獨有的可能性。這時觀眾不是一次看到一個事件，而是一次看到不同時空下的眾多事件。時間的空間化，就是讓不同的時間並中存。

4.2.2.1 並存（juxtaposition）

並存是指敘事中的事件並非依照線性的先後安排，而是可以同時存在。從線性的排列轉換為並置，觀眾必須將注意力重新分配到原來屬於不同時間的事件上，再自行組合。

這其實是個古老的敘事策略，出於舞臺上的需要：從喜劇角色的旁白（aside）——跳脫自己當下與對手角色的對話，轉向對觀眾說話，這時舞臺上就並存著兩個時空；或是常見的說書人或敘事者——他們一樣不屬於他們所敘事的世界，但又同時與那個世界在舞臺上並存。但古老的手段總有人提煉出新表現，並存也可以有不一樣的處理。

4.2.2.1.1 劇本示例

挪威劇作家強‧福斯[23]在劇本《蘇珊娜》（*Susannah*, 2004）的封面上，說明了這是寫給三位女演員的獨白，她

們都會扮演同一位蘇珊娜——現代戲劇之父易卜生的妻子。在同一個室內空間中，三位演員分別扮演老年、中年、青年的蘇珊娜，彼此沒有對話，只有各自交錯的對白。時間在這裡並置在一個空間中，等於為觀眾提供了三個不同時間的視角，去看待易卜三個不同時期的生命樣貌，再留給觀眾自行組裝。

　　當劇作家意識到劇場敘事中的時間是具有可塑性的時候，劇場敘事像是獲得了一種動能，得以抗拒、掙脫現代文明透過對線性時間的操弄加諸在我們身上的一切。結果是，很多敘事中習見的因素，現在開始缺席了。

5

缺席（Absence）／
挑釁（Provocation）

原來應該在場的卻不在（但其它應該在的都在），是缺席。

根據2.1，人在可能性中與所有的事情都有連結，所以這個世界，整體來說，是同時由在場的（已實現）與缺席的（可能性）所構成。不在場的不能被認為不存在，只是缺席。

只是在現實中缺席的，不總是被注意到，甚至不一定被承認。讓「這些」被實現、被看見的原因，也造成了「那些」的缺席——看不見。這是人內化的價值與外在的現實彼此合作的結果。

敘事像一道光，照亮本來在黑暗中的，使之在場，但同時可能讓其它該出現的仍然在黑暗中等待，不受注意，繼續缺席。

劇場也是一個有光的地方。雖然它可以擱置現實上的考慮，恢復一切可能性與我們的連結，但劇場也是個強調眼見為信（seeing is believing）的地方，這就更容易強化一種運作：看得見的讓看不見的繼續缺席。

當敘事運用在劇場中，本身就預設著缺席，因為它所說的事情都不在現場，不在此時此地。劇場因此偽裝成一個別的地方，在觀眾的想像中成立。因此，因為敘事的內容不在當下，觀眾本來即需要主動提供想像力。

當劇場敘事雄心勃勃地企圖反映現實與人生時，其實更進一步造就了缺席的不可避免，因為真實永遠比企圖反映它的戲劇敘事複雜得多，被反映的隱藏了更多無法被呈現的。對「戲劇反映人生」或是所謂寫實主義的信心，基本上將觀眾預設成是一群被動接受訊息的人，只針對敘事中反映的並送到眼前的現實進行理解，這反而

與劇場敘事原初對觀眾的期待相違。

寫實註定與缺席的現實並存。除非，寫實是為了服務缺席，是為了指向缺席。

5.1 內容的缺席（the absence of content）

劇場敘事與現實人生一樣，總是因為無止境的缺席，有著說不完的欠缺與遺憾：理想的缺席，和諧關係的缺席，平等的缺席，愛的缺席，真相的缺席，父親的缺席……。缺席的原因很容易引起好奇，缺席的內容則能引起進一步的探索，包括它帶來的動力與造成的結果。對缺席的處理引發了劇場敘事無限的創意。

只是現實人生中的缺席往往疊床架屋，環環相扣，遠非短短一段劇場中的敘事可以究竟回答。因此，沒有劇場敘事能提供答案或結論，讓缺席的實現，讓欠缺的填補，讓渴望的滿足。難怪身為劇作家的易卜生會說：「我不過是提問題，我的天職不是去回答。」（I do but ask; my call is not to answer.）

5.2 形式的缺席（the absence of form）／挑釁（provocation）

辨認出缺席，是根據已經知道的。認出一個學生缺席，是本來

就知道他應該來上課；發現一個賓客缺席，是本來就知道他在邀請名單上；該說的話沒有說，該做的事情沒有做，該發生的沒有發生，不管出於什麼理由，當辨認出缺席的那一刻，也是「本來就知道」的事情在意識中顯露的那一刻。人們可以認出來這些話或那些事的缺席，是因為在認知中，它們本來就應該在那裡。

同樣地，劇場敘事中的缺席是對「本來就知道」（what would have been known）或「本來應該有」（what should have been there）的召喚。這時，戲劇會更期待觀眾主動辨認的能力，去發現這些被召喚的東西，而不是被動地等待呈現的訊息。

在內容上，對於什麼是「本來就知道」或「本來應該有」的，不盡然能說清楚，更很難能贏得每個人的同意。但呈現這些內容的形式，也就是讓一個普通人得以辨認內容的機制，卻非常一致。當這些形式或機制也在劇場敘事中缺席時，就會產生困惑，甚至像是一種對觀眾的挑釁。

挑釁是為了鬆動我們原來看待世界的眼光，特別當這些習慣的眼光已經讓這個社會更病態，或是文明更欠缺活力的時候。

5.2.1 因果性的缺席（the absence of causality）……

藉著因果關係，分離的行動可以連結起來，並進一步辨認出意義。在日常用語中，因果關係反映在「因為……所以……」、「原因……結果……」這些句法模式上。

在劇場敘事中，當然有前因後果的安排，因果性的連結必不可少。傳統戲劇理論中喜歡談的「衝突」、「兩難」，就必須建立在因果關係所帶來的理解基礎上才能達成。因為A，所以不可能是-A；因為to be所以不可能是not to be。在這裏，劇場敘事利用因果律不是為了要解決矛盾，而是為了製造矛盾，或者借用電腦用語，讓一個情境「當機」。

但因果律也有在劇場敘事中刻意缺席的時候，而且從很早的時候就有。

5.2.1.1 機械神（deus ex machina）

「機械神」原來是一有些負面的編劇術語，源起於古希臘悲劇，指那些解決劇場衝突時，便宜行事的手段。當時劇場有一種像是起重機的設備，在舞臺後方，可以在人力的驅動下，製造人物從天而降，或是離地而起的效果。這個設備在劇作家尤里庇底斯[24]的手上，竟然成了一種解決衝突的方案：當對立的兩方陷入僵局，無可化解的時候，神明從天而降，以祂的權威對兩方下命令，並將劇情解決。

無視因果關係的要求，「機械神」的出現像是不按牌理出牌，在後世許多理論家眼中，這不過是一個投機取巧的法門罷了。但是對有慧眼的劇作家而言，「機械神」背後的邏輯一旦被轉化，一樣可以讓劇場敘事有精采的表現。

5.2.1.1.1劇本示例

　　在《哈姆雷特》第四幕結束時，觀眾都知道哈姆雷特要回到丹麥，準備報仇了。但劇中其它種種安排顯示，莎士比亞不想將這個劇本寫成渲染血腥暴力的復仇悲劇。但這時發生的一切，包括哈姆雷特自己寫給國王叔叔的信，都表明復仇是他勢不可免的下一步。

　　第五幕的開始，莎士比亞安排了兩個插科打諢的掘墓人。躲在一旁偷聽的哈姆雷特覺得有趣，也現身出來跟其中一

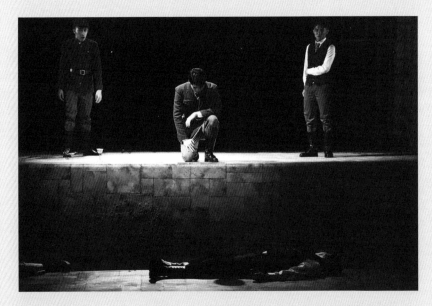

哈姆雷特復仇的念頭不是消失，而是被擱置在一旁，不再左右著他的生命。圖為國立臺北藝術大學2018秋季公演《哈姆雷特》。（楊詠裕攝影）

位對話。他問掘墓人做這行多久了？（在這裡，我們知道哈姆雷特三十歲）也看著掘墓人從墓穴中拿出自己親手埋過的一顆顆骷髏頭，並重述了他們生前的光彩事蹟，但，遇上死亡，一切都消逝無影。

　　好思多慮的哈姆雷特因此想著：偉大如亞歷山大大帝或凱撒大帝，不論生前征服了多少疆域，所有豐功偉業最終也會歸於塵土（returneth into dust），再變成填住酒桶的泥酒塞。換言之，在死亡的面前，一切的意義都歸於虛無。

　　那麼他自己復仇的願望呢？

　　自此之後，哈姆雷特並沒有說自己不再復仇，但他所有的行動顯然都不再為復仇服務。這個念頭不是消失，而是被擱置在一旁，不再左右著他的生命。

　　「機械神」其實指出了一個邏輯：祂並不在原來因果關係的期待中，而是臨時出現的一個權威，一個意義重大的事件，並且讓原本推動劇情的原因不是消失，而是顯得無足輕重，不再盤踞一個人所有的注意力。因此，因果關係不是被取消，它仍然存在，只是癱瘓了。好像一個人突然遭遇身體上劇烈的疼痛，就會忽略眼中的一粒砂，但是砂子仍然存在，問題也並沒有解決。

　　「機械神」可以是從天而降的神明，或是一場突發的意外，也可以是面對死亡。莎士比亞讓掘墓人帶出哈姆雷特對死亡的思索，讓復仇的動機變得無關重要，也阻止了這齣戲朝向復仇悲劇的發展。這裡，「機械神」的邏輯讓因果關係不再起作用，或者說，讓因果關係在戲劇行動中缺席。

5.2.1.2 直接性（immediacy）

當因果關係一旦在劇場敘事中缺席時，等於也喪失了讓人理解的憑藉。對觀眾來說，或者自行解讀，賦予事件之間的因果關係並得出意義，或者就是不再透過因果關係這個仲介的（mediate）手段進行理解，保持與演出更直接的（immediate）關係。

恐怕很難回答，人覺得眼前的風景很美麗，是因為什麼原因，因為風景與人的關係是直接的，不存在任何原因或理由扮演仲介的角色；看到所愛的人往生，人會難過（然後才去找理由安慰自己）；看見路邊的乞丐，人會生憐憫（然後才會找理由懷疑，甚至否定對象的可憐）……在因果關係介入之前，人與所面對的事物之間是一種直接的關係，並且做出應有的回應。

較之小說或其它敘事方式，這是劇場敘事獨特之處：藉著刻意讓因果關係缺席，恢復觀眾與演出之間更直接的關係。

 ## 5.2.1.2.1 劇本示例

　　瑞典劇作家史特林堡[25]寫於1901年的《夢幻劇》（*A Dream Play*）是一個完全無法根據因果關係去解讀劇情的劇本，僅知道有一位天神的女兒來到凡間，目標是要親歷一切人世的苦難。但是全劇的進行像是一場夢，或用史特林堡

自己的話說，劇本遵循的是一種「夢的邏輯」（the logic of dream）：「角色們會分裂，重複，繁殖，蒸發，濃縮，消解，聚合。統合他們的是一種意識，做夢的意識。對做夢的人來說，沒有祕密，沒有不一致，沒有顧忌，沒有律則……因為夢通常是痛苦的而非愉快的，一種對所有眾生憂鬱又具同理心的基調瀰漫在這蔓生的敘事中。」

夢的邏輯能成立，是因為人與夢的關係是直接的，沒有因果關係的仲介。所以不論發生任何事，彼此的連接又多不可思議，對做夢的人而言都顯得理所當然，完全可信。做夢的人不會懷疑自己在做夢，也不會懷疑夢中所見是否有「祕密」、「不一致」、「顧忌」，因為這些都需要在因果關係的運作中才能加以判斷、發掘，但在夢與《夢幻劇》裡，因果關係都缺席了。

因此，《夢幻劇》中的每一場戲都像我們夢中所見，與觀眾產生直接的關聯，也期待我們最原初的反應。對喜歡在戲劇中找出些道理或微言大義的人來說，《夢幻劇》是一種智力上的挑釁。但《夢幻劇》的敘事將劇場成為一個人可以親臨夢境的地方，不是逃避現實的夢幻（像後來好萊塢電影在電影院中製造的那種夢），而是可以讓人直接經歷生命苦難的夢。沒有道理，卻有能力讓人在經歷後說出千言萬語。

5.2.2 語言意義的缺席（the absence of linguistic meaning）

在一種尋常的看法中，語言被認為是傳遞訊息的工具，不論在生活裡，還是在劇場敘事中，對話、獨白、舞臺指示，都必須依賴語言所傳遞的意義來完成。

但語言是一件很弔詭又捉摸不定的東西，特別是在發出聲音的言說中：音調與情緒對相同的文字產生了不同的意義；或是諧音產生的誤會；或是「聽者有意，言者無心」產生的單方面聯想……這許多狀況，其實都凸顯了語言在傳遞意義上不是一個太穩定的工具。

語言的不穩定帶來意義的閃爍曖昧，劇場敘事向來樂於把玩。在戲劇語言主要仍是詩句的年代，享受語言中的意境與曖昧，本來就是觀眾看戲樂趣的一部分。利用雙關語來製造誤會，引人發噱，喜劇也向來樂此不疲。但這些時候，語言帶來的是意義的曖昧與豐富，而不是缺席。

劇場敘事並非全部依賴語言來完成，當意義在語言中缺席的時候，反而為表演提供了空間，進而完成有意義的語言不能完成的事。儘管，這些意義缺席的語言讀起來令人困惑地像是一種挑釁。

5.2.2.1 意圖的缺席（the absence of intention）

請試圖找人進行一場再平常不過的對話，五、六句即可，然後再做一次，只是每句中間都停頓五秒鐘。譬如：

A：早安。

B：早安。

A：你吃早餐了嗎？

B：吃了。

A：你吃什麼？

B：我吃蛋餅。

現在重複一次，只是中間有五秒的停頓。

A：早安。

（停頓）

B：早安。

（停頓）

A：你吃早餐了嗎？

（停頓）

B：吃了。

（停頓）

A：你吃什麼？

（停頓）

B：我吃蛋餅。

在第一個版本中，可以相信說話者的意圖反映在所說的話裡。譬如，當問「你吃什麼？」的時候，是真的想要知道所吃的食物為何。但在第二個版本中，過分刻意的停頓讓意圖並不在所說的話

中，說話的人顯得心不在焉，像是在隱藏真正的企圖。因為意圖的缺席，語言成了某種被架空的虛飾，一種應付彼此的手段，同時掩蓋了說話者真正的居心。

另一方面，不管是對話的雙方還是觀眾，隱藏意圖這件事現在變得特別醒目，儘管那意圖並不透明。在一種不言自明的狀況下，兩人像是建立了一種連結，一種默契，彷彿沒有說出來的，反而將彼此連結在一起。對演員來說，意圖在語言中缺席，卻給了完成表演的跳板。

 ## 5.2.2.1.1 劇本示例

品特寫於1964年的《回家》（*The Homecoming*）是一個表面上看起來很令人困惑的劇本。一對夫妻，泰迪（Teddy）與魯絲（Ruth）回到泰迪在倫敦北區的老家，結果卻是魯絲不但跟泰迪的兄弟發生性關係，甚至遺棄泰迪與他們在美國的三個孩子，答應留下當妓女，在這個全是男人的家庭中，享受備受尊崇的地位。泰迪則像是對這一切不感意外，沒有抗議與阻止，最後獨自離開，回到美國。

劇情引起很多詮釋與解讀。但如果注意對話中的停頓如何造成意圖的缺席，以及角色在默契上的連結——這是品特在許多劇本中都常用的策略，那麼理解這齣戲其實並不複雜。

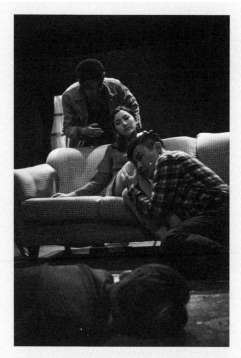

國立臺北藝術大學劇場藝術研究所導演組
期末呈現《歸家》（*The Homecoming*）。
（吳昱穎攝影，洪祖玲提供）

　　理解這齣戲的關鍵，發生在一個不起眼的小地方。沒有事
先通知家人，泰迪與魯絲回家時已經是半夜了。魯絲沒有睡
意，決定出去走走。留下來的泰迪，遇到了半夜起床喝水的
弟弟藍尼（Lenny），簡短打了招呼，也沒提及魯絲與自己已
婚的事，就匆匆上樓睡覺了，留下藍尼一個人在客廳。這是
接下來發生的事：

......

（藍尼走回房間，再走到窗前向外張望）

（他離開窗戶，打開了一座檯燈）

（他手裡正拿著一座小鬧鐘）

（他坐下，將鬧鐘放在他面前，點起香菸，坐下）

（魯絲從前門進來）

（她站著不動。藍尼轉過頭來，微笑。她慢慢走入室中）

藍尼：晚安。

魯絲：早安，我想。

藍尼：妳是對的。

（停頓）

我叫藍尼。妳叫什麼名字？

魯絲：魯絲。

（她坐下，用大衣領子圍住自己）

藍尼：冷嗎？

魯絲：不會。

藍尼：這是個很棒的夏天，不是嗎？好極了。

（停頓）

你要點什麼嗎？點心之類的？一點開胃的，或什麼的？

魯絲：不要，謝謝。

藍尼：還好妳這樣說，在這屋子裡我們現在連點喝的東西也
　　　沒有。告訴妳吧！我會很快弄到，如果我們要辦個宴
　　　會什麼的。要慶祝些什麼……妳知道的。

（停頓）

妳跟我的哥哥一定有什麼關係，就是在國外的那個。

魯絲：我是他的太太。

藍尼：噢！聽著，我想妳是否能給我點建議。這個鐘著實把
我整了好一會兒了，滴滴答答讓我沒辦法睡。麻煩的
是我沒那麼相信是這個鐘在搞鬼。我是說，晚上有很
多東西都會滴滴答答，妳沒有發現嗎？各式各樣的東
西，在白天你只會認為它們平淡無奇。它們不會給你
惹麻煩。但是一到晚上，它們當中任何一個都有可能
開始發出一些滴滴答答的聲音。儘管白天當你注視它
們的時候，它們只是平平常常。在白天它們像老鼠一

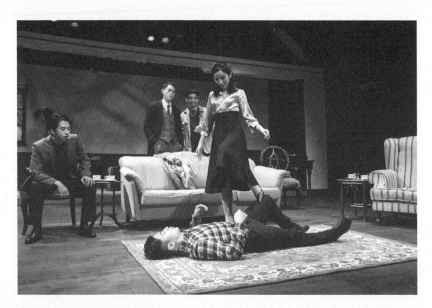

國立臺北藝術大學劇場藝術研究所導演組期末呈現《歸家》（*The Homecoming*）。
（吳昱穎攝影，洪祖玲提供）

樣的安靜。所以……所有的東西都是平等的……我的
問題是說,是這個鐘將我吵醒的,嗯…那就能非常容
易地證明錯誤假設的東西。
(他走向餐櫃,從瓶子中向玻璃杯倒水,然後將杯子
拿給魯絲)給妳,我想妳需要這個。
魯絲:什麼東西?
藍尼:水。
(她接過杯子,喝了一小口,將杯子放在她椅子旁邊的小桌
子上)

　　這是從未見過面的兩人第一次碰面,還是在深夜家裡的
客廳,更沒有預知或期待對方的出現。一般人半夜起床喝
水,卻意外在客廳見到陌生人會有的反應,這裡全部都缺席
了。藍尼或許可以猜到進來的人「同我的兄弟一定有什麼關
係」,魯絲或許可以判斷眼前的人是她先生的兄弟,但開門
見山,自我介紹的禮貌,並不是他們一開始面對彼此的方
式。在那些看似尋常的問候(早安,晚安)以及對話的停頓
裡,兩個人的意圖顯然都不在他們的語言中,而且在未言明
的狀態下,兩人像是在冥冥中建立了一種聯繫。
　　魯絲應該不會知道(或許以前聽她先生說過,但是劇中沒
有任何線索)藍尼是一個皮條客;藍尼應該不會知道,魯絲
婚前的工作是裸體模特兒(在她後來的一段獨白中,有更進
一步表現出她對這個工作非常獨特的熱切)。但這兩個人職
業上的本能,恐怕也是他們的天性,讓他們在第一次相遇時

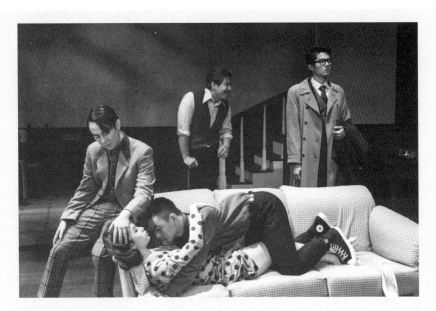

這個敘事是一次對觀眾的挑釁，因為它尖銳地逼迫觀眾去承認「醜聞」的存在。圖為國立臺北藝術大學劇場藝術研究所導演組期末呈現《歸家》（*The Homecoming*）。（吳昱穎攝影，洪祖玲提供）

就能在直覺中看穿對方，像是彼此早已熟透對方的本性。藍尼眼中看見的，是一個非常適合從事性工作的女人：渴求享受性愛超過生命中所有其它的事物，包括她的家庭與孩子。魯絲看見的，是一個真正能瞭解自己的人，能接受內心深處最不見容於世俗道德的渴望，像是自己的親人。於是，魯絲決定「回家」了。

　　法文「醜聞」（scandale）這個字，特別有「明明存在，但是人們拒絕承認存在」的意思。當品特在1964年寫作這個劇本時，英國的審查制度還沒有取消，許多議題，譬如同

性戀、性解放等,在當時的審查制度下仍然屬於一種「醜聞」,不允許在舞臺上演出。這讓品特這位投身社會運動的劇作家必須發展一種更為隱晦的敘事方式,讓觀眾正視這些所謂「醜聞」的存在。讓意圖在語言中缺席,卻能更進一步建立人物之間的聯繫,即是方法之一。

對《回家》的理解一點都不困難,這建立在對「醜聞」的承認上:只要觀眾願意承認世界上的確有像魯絲這樣的女人存在。不然,劇情會顯得很不可思議,突兀又抽象。換言之,打開理解本劇的開關,在觀眾自己。

《回家》的敘事是一次對觀眾的挑釁,因為它尖銳地逼迫觀眾去承認「醜聞」的存在,藉此打開觀眾的視野。但若沒有讓意圖在語言中缺席的敘事策略,這個挑釁很難完成。

5.2.2.2 去除脈絡（de-contextualized）

一個字的意思,不是來自它所指涉的對象,而是取決於這個字被使用的脈絡,而這個脈絡首先是由眾人的同意所構成的。

如果有人對著一支鉛筆,說這是「鑰匙」,聽的人一定會覺得很困惑,認為這說錯了。但如果每個人從學習中文的第一天開始,都認為那個可以拿來寫字的細長東西就叫作「鑰匙」,那麼當有人說「我要用鑰匙來寫字」的時候,我們會理解他的意思,不會覺得不妥與奇怪。

　　但除了當事人主觀的同意以外，脈絡還包含著更多在自覺和不自覺中我們要遵守的規則。譬如，你去咖啡廳，然後對服務生說：「我要一杯咖啡。」服務生也將你要的咖啡送來。這個簡單的溝通要能成立，你就得知道每個字彙的意思，包括「一杯」、「咖啡」等等。然後，你還要會全部的中文文法，因為排錯這些字彙講出來的句子就讓人不能明白（「啡咖要我杯一」是什麼呢？）。此外，你還要明白咖啡廳、服務生等等概念，不然，你就沒有辦法在一定的社會情境下做出對的行為與反應（你不會跑去咖啡廳找醫生開刀）。一個人可以使用一句話，將之當作傳遞意義的工具，在它的背後，就要用上這麼多概念為條件。而這些概念如此之多，又如此相連，足以為我們撐起整個世界。

　　生活處在不斷變動之中，這些撐住語言意義的脈絡群也不斷變化。理論上，語言的意義也應該不停地變動，但實際上，基於實際的需要，或是基於我們不願意改變的怠惰或恐懼等等原因，語言的意義又常常被期待是固定的。因此，這就造成了在生活中許多溝通失靈的狀況。譬如，在語言的交換中，彼此同意一個字詞的意思，並不等於真的能彼此理解，因為雙方對同一個字詞背後的脈絡，帶有不同的想像（譬如「愛臺灣」）。其它語言溝通失靈的狀況，像是語焉不詳，誤會與誤解，辭不達意，還有那些制式、重複、又空洞的語言模式等等，這些語言上的「病徵」更進一步凸顯出語言意義與脈絡之間的緊張、脆弱、不穩定與彼此需要。

　　劇場敘事對這些語言「病徵」的關注向來樂此不疲。利用語言

與脈絡之間的錯位、替代、置換,將原先與語言相應的脈絡去除,這成了劇場敘事玩弄文字意義,藉此製造笑料、誤會、諷刺等情境的古老手段。當然,這方式可以走得更遠,挑戰人們對於理解穩定意義的依賴。也就是說,觀眾與劇場敘事的連結不再是依賴理智上看得懂的主題、宗旨,或微言大義,而是像在看一場遊戲:在其中,語言與脈絡之間不斷轉換的變化,有時合適,有時突兀,一如我們看NBA或棒球賽時,興味建立在過程之中的變化,而非這整場比賽的宗旨或主題。

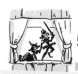

5.2.2.2.1 劇本示例

尤涅斯科[26]的《禿頭女高音》(*The Bald Soprano*, 1950)原來的劇名叫《英語輕鬆學》(*L'anglais sans peine*),本來是一本教法國人說英文的語言教材。尤涅斯科將其中的句子提取出來,放在英國中產階級的家庭裡。劇中的角色有主人史密斯夫婦(Mr. and Mrs. Smith),來訪的馬丁夫婦(Mr. and Mrs. Martin),加上一個消防員與女僕瑪麗(Mary),他們的對話偶爾像是在這個脈絡中會出現的語言,但更多的時候,他們說的話像是放錯了場合與地方,導致很多古怪、滑稽的場面。這些語言中有些像是顛仆不破的真理,有些是邏輯上的推論,還有日常的問候等等,形形色色,不一而足,

但大部分的時候，它們都不在對的脈絡裡，以至於矛盾、古怪叢生。就連劇名也是在一次排練中，演員將臺詞「女教師」誤念為「女高音」的結果：

……
隊長：（向門口走去，又站住）說到這個……禿頭女高音呢？
（全場蕭靜，尷尬）
史密斯太太：她的髮型總是一個樣子。
隊長：啊！那麼，先生們，夫人們，再見！
馬丁先生：祝你好運，來場大火！
隊長：我們保持希望，為了大家。
（消防隊長下。眾人送他到門口，又回到座位）

這是全劇唯一一次提到「禿頭女高音」。來得突然，眾人尷尬的沉默有理，但史密斯太太的回答又好像認識，卻又提到髮型（在這個狀況下不是該提假髮或帽子嗎？）——但隊長沒有被冒犯，甚至連反應都沒有，就直接與眾人告別。馬丁先生對他的祝福是希望來場大火（在這個狀況下不是該說平安嗎？）……簡短的幾句話，不難看出語言的意義因為喪失了原來的脈絡所造成的矛盾與突兀，引人困惑，但更引人發噱，更容易產生聯想。在這裡，沒有預設的主題與意義要表達，正確的意義並不存在，但是它們的缺席反而帶來更豐富的層次讓人玩味。

✿ 5.2.3 理性主體的缺席（the absence of the rational subject）／戲劇行動的缺席（the absence of dramatic action）

幾乎所有的敘事，包括戲劇、小說，或任何故事，都有一個共同的預設：其中的角色，不論是人還是擬人化的動物，都被認為是一個理性的存有者（rational being），意思是一個能有意識地進行理性思考，決定行動，並覺察自我的主體（the subject）──這不表示這樣的人一定是科學家或哲學家。即使一個人有可能極度迷信，或是非常任性，只要還遵循理性思考的規則（像因果律），這樣的人就不會被認為是瘋子或精神失常──仍然有思考能力，並要為自己的行動負責任。

當理性的主體在劇場敘事中缺席時，戲劇行動（就是所謂的劇情或故事線）也註定會缺席。故事或敘事是很多事情因果關係的組合。因果關係要能成立，必須要透過人物的仲介才可能，而且這個人物還必須是一個理性的主體，因為只有這樣的人物才活在因果關係中，並據此去連結事件。所以一旦敘事的載體不是理性的主體，建立戲劇行動的因果連結就無法成立。

在因果性與語言意義都缺席的敘事裡，戲劇行動都還可能維持一個最低限度的樣子，哪怕看起來很荒唐。但當理性主體都缺席時，劇場敘事中的戲劇行動就找不到理由成立了：過去無法連結到現在，現在無法連結到未來，原因不存在，因為它不連結到任何結

果……在這裡，語言一定漂浮在脈絡之外，意義注定缺席。隨著理性主體的缺席，劇場敘事所有形式上必須維持的條件都一併崩壞，解體。

　　但劇場不是只有敘事，還有表演，兩者可以，也必須結合。

　　解體之後的敘事，語言仍然可以像是一種破碎的殘骸，瀰漫在表演中。在當今很多以導演意念與視覺畫面為主的演出中，常見這種將零碎語言拼貼化的使用——但這是對劇場敘事的揚棄，而非信任。將理性主體從劇場敘事中缺席，則是一次大膽嘗試。有其方法，更有其理由。

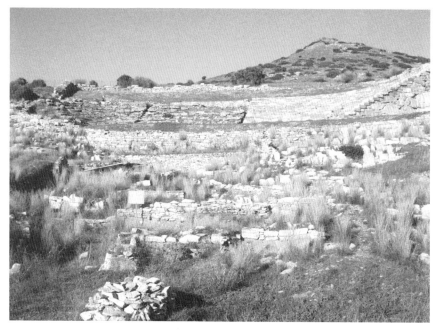

索洛哥斯（Thorikos）劇場（何一梵提供）

5.2.3.1 劇本示例

　　貝克特的《等待果陀》，講的就是兩個人在等待果陀。果陀不是上帝（這是貝克特後來親自說的），它什麼也不是，就是一個名稱而已（意義的缺席），所以比果陀更重要的，是等待。

　　第一幕
　　鄉間小路。一棵樹。

　　傍晚

　　愛斯特拉岡坐在土堆上，正試圖脫掉他的一隻靴子。他雙手拉著它，喘著氣。
　　他放棄了，累壞了，休息一下，再試試。
　　跟之前一樣。
　　弗拉季米爾進來。

　　愛斯特拉岡：（再次放棄）什麼都做不了。
　　弗拉季米爾：（用短而僵硬的步伐前進，兩腿分得很開）我
　　　　　　　　正要開始去迴避那種看法。我一輩子都試著要
　　　　　　　　躲開它，說，弗拉季米爾，講點道理，你還沒
　　　　　　　　試過所有的事情呢！所以我又恢復了掙扎（他

思考，沉思著掙扎，又轉向愛斯特拉岡）。所
以你又來了！

愛斯特拉岡：我有嗎？

弗拉季米爾：我很高興看到你回來，我以為你永遠離開了。

愛斯特拉岡：我也是。

弗拉季米爾：終於在一起了，我們一定要慶祝一下。但怎麼
做？（他想著）起來讓我擁抱你。

愛斯特拉岡：（惱怒地）現在不要，現在不要。

弗拉季米爾：（受傷，冷漠地）請問尊貴的大人是在哪裡過
夜的？

愛斯特拉岡：在一個水溝。

弗拉季米爾：（羨慕地）一個水溝？在哪？

愛斯特拉岡：（沒有姿勢）在那邊。

弗拉季米爾：他們沒有揍你一頓嗎？

愛斯特拉岡：揍我？他們當然有揍我。

弗拉季米爾：和平常一樣嗎？

愛斯特拉岡：一樣嗎？我不知道。

這是本劇的開頭，跟後面所有的對話一樣，給人第一個感
覺都是莫名其妙，不知所云。「抽象」、「艱深」、「虛無
感」、「荒謬」等，是這個劇本常常惹來的標籤。但觀眾會
注意到等待的兩個人，愛斯特拉岡（Estragon，又稱Gogo）與
弗拉季米爾（Vladimir，又稱Didi），並不是兩個可以理喻的
人。他們的年紀不太清楚，只是根據劇中臺詞，知道他們已

經在一起超過五十年了。兩個人都非常健忘,常常上言不搭下語,很像中文中「老小老小」這個講法中的老人,意思是老人的智力跟小孩一樣,不能以常理來衡量了。換言之,很難把他們當理性的主體對待。

貝克特在接受訪問時,曾比較自己與卡夫卡筆下角色的不同。他認為卡夫卡的角色仍然維持一種「目的的一致性」(a coherence of purpose),但他的角色都「摔成碎片」(falling to bits)了。對照愛斯特拉岡與弗拉季米爾兩個人的行徑,他們的確欠缺「目的的一致性」,理性還真的像是「摔成碎片」了。

在理性主體與戲劇行動都缺席的情況下,偶爾,在他們欠缺邏輯與脈絡的對話中,一些如詩一般的句子會迸發而出,引人玩味,譬如「思考不是最糟的」,或是「好,我們走吧」卻緊接著舞臺指示「他們不動」。但少了故事這個間接的手段,劇場要跟觀眾溝通,變得更仰賴演員。那是為何本劇首演的導演,也是貝克特的好友羅傑・布林[27]曾經說,他心中最理想的愛斯特拉岡與弗拉季米爾是美國默片時代的喜劇演員巴士特・基頓[28]與查理・卓別林[29],而貝克特也承認劇本中有這兩人作品的影子。這個選擇不難理解,因為喜劇演員具有天生的喜感,光是站在那裡,就會讓觀眾感到好笑,不需要任何原因,他們對觀眾散發的吸引力可以獨立於任何劇情而存在,讓一個沒有劇情的敘事,在劇場中不但成立,還可以自成一格,建構一個奇異又有魅力的世界。

一旦被深深吸引,儘管帶著困惑,《等待果陀》相對地

將觀眾抽離了熟悉的日常生活，一個被理性規範深深支配的世界。在這裡，理智告訴我們看到紅燈要停下，不然會有不好的結果；也告訴我們人多時買東西要排隊，不然會惹麻煩……但是不知守秩序的小孩子或者Didi與Gogo可能都不會如此。《等待果陀》的敘事讓理性的主體缺席了，卻讓觀眾對原來視為理所當然的一切，作為理性主體而熟悉的規則，重新充滿驚訝，像是第一次認識這個世界一樣，仿若新生。

　　劇場敘事中的缺席，不論是因果性，語言意義，還是理性主體，都需要仰賴表演的支援。但劇場敘事很早以前就與表演的關係緊密相依，劇作家很少是待在書房裡紙上談兵的人。因此，有必要從表演的角度，對劇場敘事從事分析。

6

表演（Performance）

本來，表演不一定需要語言，也不一定要服務故事。一個人光是站在哪裡，或是在一道光柱下的物件，就可以是表演。

但正是表演區別了劇場敘事與其它為閱讀而寫的敘事文類。當敘事與表演結合時，劇場成了一個複雜的地方：表演的「此時此地」（here and now）與敘事的「彼時他方」（there and then）兩種相反力量在這裡彼此拉扯（見1.2，第14頁）。因此，對劇場敘事的分析，必然不能罔顧表演。這可以釐清一個常見的誤解：劇場中其實並不存在文本（text），而是言說（speech）與行動（action）——前者只能被閱讀，後者才能真正被執行為表演，成為劇場敘事的實踐。

下面兩個方向（6.1與6.2）是從表演的角度思考劇場敘事，但它們在真實的演出中並不是彼此排斥，反而經常是兩者共存。

6.1 表演為敘事服務（acting for narrative）

當對於理解、判斷與想像的需求仍然是觀眾主要的願望時（而非直覺與感受），敘事一旦介入劇場，很容易成為一種權威。表演要為敘事服務，表演的人也不再是他自己，而是要成為別人，為角色代言。

但是在不同的條件（包括時代，社群或場合等等）下，劇場用不同的敘事方式回應了觀眾不一樣的期待與要求，並透過不同的表

演風格來實踐。表演雖然會消失，但承載劇場敘事的文字會留下，並且蘊含著原初對表演方式的期待。換言之，當初與觀眾建立關聯的表演方式，一定會在劇本中留下痕跡。這些留下的痕跡可以幫我們進一步理解劇場敘事的特質，以及當時劇場（敘事）與世界的關係。

6.1.1 訴說（address）

敘事與表演一開始結合的時候，就是一個人對一群人訴說一件事。訴說的人，至少表面上，是將內在全然顯露於個人之外（extra-personal），相信他的聽眾，也相信他的語言，要說的內容全部就在訴說的語言裡，直接坦然，沒有隱藏，沒有祕密。同時，訴說是直接與觀眾接軌的動作，將觀眾引進一種單向對話的關係，無法躲避，沒有隱藏。「我說給你聽」是與觀眾建立連結最早、最直接有效的手段。

訴說的內容可以交代劇情，可以進行評論，更可以讓人情感激昂。但即便是一個看似遠方的故事，劇場敘事仍然可以對當下的觀眾訴說，甚至觀眾不時會被悄悄替代成角色。演員更可以利用訴說在表演時跳脫封閉的故事，直面觀眾。訴說指向一種從封閉自足的故事中向外開放的表演，一種直接對觀眾的邀請。

6.1.1.1 詩（poetry）

當劇場敘事使用詩句為主要的訴說方式時，不論是否可以用於文學的目的，供人閱讀、省思，一旦演出，就必然是一種表演。只是以詩句為主的劇場敘事是一個特殊歷史時代的產物，透露著劇場敘事最原初的面貌，這是在分析此類劇場敘事與表演的關係時，不可或忘的背景。

6.1.1.1.1 劇場鑲嵌在世界中（theatre inlaid in the world）

當一個人是世界的一分子，而世界還沒有分化到讓人都成為獨立又不能彼此穿透的個人（an individual）時，世界即使廣闊，也熟悉的如一個社區。或許因為共同的記憶，或許受共同的生存條件所制約，在這個世界裡，最致命的仇敵能彼此理解，最壯闊的冒險會像是回家。

在這裡，溝通對默契的依賴大過語言，簡單的隻字片語就可以讓醇厚深沉的情感得以交通（一如《詩經》相信簡約的文字即可傳達豐富的感情）。在這樣的環境裡如果有劇場，那它會像是鑲嵌在世界中的一個地方。就像一座神龕嵌入一面牆，或者一顆鑽石鑲入一枚戒指，這個感覺像社區的世界，像牆與戒指一樣，既容納了新的嵌入物，使之成為自己的一部分，又因此而有所不同。

讓人與人之間得以產生默契的那種連結，不會被阻絕在劇場之外，而是將之包圍，甚至滲透進來，影響敘事與表演的方式，使演出與觀眾之間的溝通也同樣在這種默契的彌漫中。因此，觀眾在進

劇場之前，對要看的演出絕非一無所知，而是已經有一定程度的熟悉與理解，分享著共同的記憶、情感與認同。換句話說，觀眾從一開始就被放在一個「知道的比劇中角色多」（3.4.2）的位置，一面迎接新奇，一面有能力進行判斷與思索。

　　劇場敘事的題材多半來自已被熟悉，或至少很容易被熟悉的故事，因此語言不太需要完全肩負與觀眾溝通訊息與推動情節的責任——觀眾對它們或者早已熟知，或者有太多語言之外的方式可以理解，但說出來的詩句卻更有能力讓靈魂激動。就算詩的語言不盡然讓觀眾全部都理解，但一旦有一句鑽入觀眾的心裡，就有能力讓靈魂激動，情感飛揚，超越任何智性上的理解。

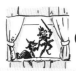 ## 6.1.1.1.2 劇本示例

　　當荷馬與其後一代代的吟遊詩人漫遊在古希臘的大陸上，對著圍觀的民眾訴說史詩故事時，很多人都忘記了，這是西方最早的劇場敘事。就在吟遊詩人訴說史詩故事的當下，不論所在何方，劇場就出現了。有四百多年的時間，荷馬編纂的史詩，藉著口耳相傳的方式，成了希臘人共同的記憶，甚至是倫理價值的來源（很像《論語》曾經在傳統儒家社會扮演的角色），也因此形塑了一個以默契連結的世界。詩歌對圍繞著吟遊詩人的觀眾而言，既是訴說了故事（雖然他們在反覆傾聽中

早就爛熟於胸），更是激動著情感，強化著認同。

這樣的形式，成了最早劇場敘事與表演所信賴的手段，並延續了下來。當雅典這個城邦在西元前五世紀初開始有戲劇競賽時，或是倫敦在十六世紀末出現了商業劇場時，這些戲劇的敘事起初仍然仰賴著詩體，藉此嵌入荷馬史詩所形塑的世界或是英國被基督教籠罩的中世紀。詩體在劇場敘事中運用得如此自然，以至於可以相信，那個接納它們的世界，一定與我們今天熟悉的世界很不一樣。

然後，世界因為劇場的嵌入也改變了。在變動中，劇場產生了新的表演，並反映在敘事中。

吟遊詩人荷馬雕像

6.1.1.2 演說（oration）

當演員對觀眾訴說的方式從詩歌轉變到演說時，意味著一個以默契建立連結的世界已經開始式微了。讓一群人接受一個意見，不再是理所當然之舉，而是要透過語言上的努力，以求說服，而說服的必要正好證實了懷疑與抗拒的存在。現在，同意與共識都是一次性的，建立在每次說服對眾人當下判斷的征服，而不是延續聽任傳統與記憶的權威。換句話說，同意與共識現在不是自然而然地在生活經驗與記憶中成形了。

以演說作為一種訴說的手段，也反映人們對語言力量的注重，並對修辭之道開始雕琢，誇飾法、譬喻法、論證法等等應運而生，但追求真理的論述與惑人心智的話術，開始難辨真偽，為了公理或是為了私慾，很難分清。這當然讓訴求演說的劇場敘事更為複雜，叵測的居心也可以因為冠冕堂皇的演說顯得正當。不可避免地，儘管演說容易製造盛大的場面，卻也導致了人們對舞臺上訴說的真誠，甚至表演的真誠，開始失去信任。

 6.1.1.2.1 劇本示例

6.1.1.2.1.1 古希臘戲劇的演說（oration in ancient Greek drama）

　　離雅典舉行悲劇競賽的場地酒神劇場（Dionysus Theater）不遠處，是雅典人舉辦公民大會的普尼克斯山（Pnyx Hill）。在這裡，政治人物輪番向雅典公民們發表演說，藉以贏取他們的支持，進而成為國家的政策——或滿足自己的野心。演說因此是雅典人為實踐民主制度不可或缺的手段，不僅要學如何說，也要學著如何聽，如何分辨，不然，流行的詭辯術（sophistry）很容易用似是而非的講法顛倒了黑白。

　　劇場因此成為操作演說的地方：或者樹立演說的範本，供人學習——埃斯庫羅斯[30]的劇本中提供了不少這樣的段落；或者在劇情中丟出問題，鍛鍊觀眾（同時也是參加公民大會的公民）反覆思辨的能力——索福克里斯劇本中的辯證性就是最好的練習。尤里庇底斯一度將流行的詭辯術引入劇本的對話中，但當滔滔不絕的詭辯將演說變質成蠱惑人心的手段時，亞里斯多芬尼斯[31]在喜劇《雲》中則是毫不留情地對之諷刺撻伐。對演說的仰賴、運用、質疑、不信等等不同的態度，影響了古希臘戲劇在敍事風格上的轉變。

6.1.1.2.1.2 莎士比亞劇中的演說（oration in Shakespeare's dramaturgy）

　　莎士比亞的確寫了許多精彩的獨白，但人們卻常常忽略他創造了更多精彩的演說，特別是在那個三面都被三層觀眾

包圍的環球劇院中，布滿
了可供投射臺詞的對象。
只是在他的劇本中，演說
被設計在各式各樣的場合
裡，觀眾因此也被設定成
場景中的角色，成為演員
在演說時直接或間接訴求
的對象。譬如，在《理查
三世》（*Richard III*）中，
安夫人（Lady Ann）的先
生明明是被理查三世殺
了，卻在送殯時，**在眾目
睽睽之下**，被理查的一番

古希臘喜劇演員所戴的面具

話說動，答應嫁給他；在《凱薩大帝》（*Julius Caesar*）中，
布魯特斯（Brutus）刺殺了凱薩之後，先是對民眾發表一番演
說，證明自己的正當性，贏回羅馬人民對他的信任，隨後安
東尼（Mark Antony）又發表另一篇演說，馬上贏回民心，讓
布魯特斯成為羅馬人的公敵。此外，將軍對**士兵**（歷史劇中
的戰爭場面），律師在**法庭**（《威尼斯商人》），或是將最
私密的想法對**觀眾**的宣告（《理查三世》），甚至個人對上
帝的懺悔，禱告，抗議……。

　　身為詩人，莎士比亞知道詩的力量；身為演員，他一定也
知道演說的煽動性與工具性。前者乞靈於世界因默契而建立
的連結，後者卻在腐蝕它。兩種強大又矛盾的訴說方式結合

在他的劇場敘事／表演中，讓他的劇本既肯定又否定當時正在從中世紀向文藝復興變動的世界，也使他的劇本既有文采的力量，又充分利用演說的多種面貌與狡猾。也正是因為這些演說帶來的表演，而不是情節，讓他的劇場敘事能具有開放性，直接與觀眾接軌。

　　但沒有多久，訴說與戲劇的開放性，在歷史的潮流中開始逐漸萎縮了。

🐛 6.1.2 對話（dialogue）

　　對話緊繫在兩種信念上：相信語言仍有溝通的能力，與相信人際之間（interpersonal）仍然可以藉此產生連結──這的確是我們在生活中願意進行對話的理由。但語言不總是穩定清晰的，對話也未必總是追求善意的溝通，這就讓人際之間的關係充滿了無限的可能。

　　在劇場敘事中，對話標示了一組在角色之間封閉的關係，它在表演上不與觀眾接軌，只是供人觀看；它不為了任何人，但任何人都可以觀賞它。純然以對話構成的劇場敘事是一個封閉的世界，完整且自足，並假定觀眾不在現場。對話的內容或許有一時一地的特色，讓觀眾感到親切，但表演上則是把觀眾當成陌生人，讓觀眾處在安全又靜態的位置上，不被表演打擾。

　　任何時候，只要稍加改編，甚至不改編，就可以將這樣的敘事

在不同的國度搬演。特別當對話的方式與我們的日常生活相似時，劇場敘事會看上去像是現實的折射，在一種流行的意見中，這樣的戲劇被認定可以反映生活，像一面鏡子一樣。當電影出現後，這樣的戲劇現在成了主流，遍及在生活中大部分能接觸到的戲劇模式中。太熟悉的結果，是常常讓人忽略這樣的劇場敘事也不是天經地義，而是一個歷史條件下的產物，預設著一種劇場與世界的關係。

6.1.2.1 劇場在世界之外（theatre outside the world）

當世界逐漸分化到非常的細瑣，彼此之間很難交集的時候，一個人只願意，也只能選擇成為自己，成為獨立又不能被穿透的個人。相對地，世界像是無限地綿延擴張，像是沒有終點，沒有輪廓。理性與科學在快速變動的現實中決定著現在與未來，過去則在進步觀念的驅使下被貶抑，甚至遺忘，不再被相信是孕育人與人連結的來源。

既然世界不靠默契凝聚，只是許多個人的集合，劇場的出現不過是地面上的另一棟建築，另一個容納許多個人的公共空間。但劇場又很特別，因為對現實的顧慮可以在其中被擱置，是一個透過可能性恢復一切連結的地方（2.1），所以在概念上，而非地理上，劇場的存在像是在世界的邊緣，甚至在世界之外。

正是因為在世界之外，在這樣一種劇場中，什麼都可以演，什麼都可以看。任何宗教觀、世界觀或光怪陸離的內容都可以展現，非常多元、民主、開放。

劇場中的黑暗（還有隨之而來的空的時刻）會讓觀眾變成一個個人。圖為狂想
劇場演出《哥本哈根》。（陳少維攝影，狂想劇場提供）

　　觀眾來這個「世界邊緣」的劇場，不論是否結伴，劇場中的黑
暗（還有隨之而來的空的時刻）會讓觀眾變成一個個人（剛好恢復
他／她在這個世界原來的身分）。置身在黑暗之中，看著，甚至是
偷窺著舞臺上的一切。那一刻，觀眾像是從生活現實中逃了出來，
進入到一個奇妙的地方。在那裡，他／她既不屬於日常生活的世
界，也不屬於正在被我們觀看的那個（戲劇的）世界。在這樣的劇
場中，觀眾不屬於任何地方，無所依歸（belong to nowhere）。

　　在這個不屬於任何地方的位置，一位觀眾被期待像是一個在實

驗室的科學家：全心觀察，並專注思考，而且應該要無所不知（be omniscient），而非與表演互動，或是設身處地的成為劇中角色——這卻是利用訴說的表演常常對觀眾發出的邀請。

如此，觀眾不在現場的假定，會讓一位觀眾特別期待劇場敘事是一個封閉又自足的有機體（a closed and self-contained organism）：封閉，是因為敘事如此就不會打擾觀眾，繼續維持他／她無所依歸的位置；自足的有機體（就像人的身體一樣，每一個部位、器官都既有自己獨立的功能，又能環環相扣，對整體做出貢獻），是因為敘事的結構與細節（3.0）現在成了一種與自己無涉的對象，觀眾才能藉著追問劇中的合理性，讓思考動員，並滿足自己應該無所不知的慾望。（想想這些常聽見的戲後評論是根據什麼：「這個安排不合理！」、「那個地方沒有解釋！」，甚至就是「看不懂！」）

當表演以對話為唯一的手段時，劇場敘事就是這樣一個封閉又自足的有機體，發生的劇場像是在世界之外。這是今天劇場的主流。由於作品與探討相關編劇手法的著作俯拾可及，此處不再贅論。

👁 6.1.3 獨白（monologue）／內求（intrapersonal）

表演獨白不同於表演訴說，獨白只求表達，不企圖與觀眾接軌，更不存念打動觀眾。獨白所說的，不論是情感還是反思，只對

自己有意義；表演獨白只是一種內在的暴露。

嚴格來說，劇場裡面很難有真正的獨白，因為一旦考慮到有觀眾接受，獨白其實就是訴說。但當劇場在世界之外，當觀眾無所依歸時，劇場敘事可以預設觀眾不在場。也只有在這樣一個茫茫沒有輪廓的世界裡，顯露於外（extra-personal）的訴說與人際之間（interpersonal）的對話都不再能滿足個人在自我理解與意義的追尋，不論任何感動都是主觀，不論反映出任何現實都是片段，甚至虛假，這時，一個人能仰賴的，就只能是完全地向個人內在探求（intrapersonal），並有了獨白。

6.1.3.1 劇本示例

6.1.3.1.1 相信語言（faith in language）

契訶夫《櫻桃園》中的櫻桃園，不久就要被砍掉了。它象徵了一個世代共同的記憶，以及一個封建、老派，但不仰賴金錢與計算連結彼此的世界，但這個世界，無論劇中人承認與否，已經喪失一段時間了。科學與資本主義的力量將構成舊秩序的象徵與記憶視為阻礙，努力將之推倒、剷平，再興致昂揚地擴張這個新世界。

但是在《櫻桃園》中的世界，人與人之間像是沒有真正的理解：欠缺現實感的女地主柳伯芙（Lyubov）活在喪子之

慟中，沒有人能分擔，即使她的女兒安雅（Anya）一直都陪著她；安雅愛慕著年輕大學生彼得（Peter），聽他說著左派的理想，卻不像真的為這理想激動過──但混跡在這群沒落貴族中，彼得註定不能被瞭解。養女瓦麗亞（Varya）夢想當修女，但可能會嫁給羅巴金（Lopakhin）；蓋耶夫（Gayev）跟她姊姊一樣缺乏現實感，除了撞球，他像是無能理解任何事；僕人階級中有人懷念主僕和諧的舊時代，有人開始亂了分際，甚至有人憎恨；有人想留下，有人想回巴黎──除了老僕，最後眾人也真的離開了。《櫻桃園》中充滿了差異，反映在社會體制、世代、階級、地域，與對未來的想像等方面，更貫穿在所有角色身上。劇中的人物像是各自活在自己封閉的世界中，很難彼此理解。除了商人羅巴金，沒有人像是期待對話與溝通能帶來真正的改變。

　　《櫻桃園》常被認為是一個劇情鬆散的劇本。在這裡，透過對話推動劇情的節奏很緩慢，故事與情節像是背景，人物來到了前景。很難確定契訶夫筆下到底誰是主角與配角，因為他很公平地讓劇中人物，一個接一個地，在劇中展現自己。當然，在這樣的世界裡，人物只能談自己，並展現在一段段的獨白中。

　　第二幕一開始，家庭女教師夏洛塔（Charlotta）在這段獨白中這樣表白了自己：

　　夏洛塔：（深思地）我沒有真正的身分證，我也不知道自己多大了，我想我很年輕。當我是小女孩時，我的父母會四處在市

集上表演，我也會表演翻滾雜技跟一些小把戲。當爸爸媽媽死了
之後，一個德國太太把我帶走，教我讀書。這我喜歡。我長大
了，當了家庭教師，但我從哪裡來的？我是誰？我都不知道……
我的父母是誰呢？或許他們從沒結過婚我不知道（從口袋掏出一
塊黃瓜，吃了起來）我什麼都不知道。（停頓）真想找個人說說
話，但我沒有任何人可以說……一個人也沒有。

　　接下來，同行的人並沒有人接話，而是彈吉他唱歌，好像
這段獨白從來沒有出現過，夏洛塔的過去與心情也沒有獲得
一絲注意。
　　契訶夫劇中的獨白有力量，一部分是因為他透過鬆散的劇
情，給了一個難以認真溝通，甚至不再相信溝通的世界。然
而，契訶夫仍然相信語言：相信語言可以成為探索內在的工
具，也有能力表達出來，讓自己仍有一絲被理解的可能——
彷彿這是語言最後的功用。

6.1.3.1.2 不相信語言（lack of faith in language）

　　當不相信語言卻又只能使用語言的時候，讓獨白被理解
是尷尬的。因為讓一個人成為個人的內在，本來是不應該被
穿透的；一旦透過獨白被理解了，那等於讓一個人消融在他
所憎厭的現實中——俗不可耐對一個個人是最不能容忍的罪
惡。於是，獨白必須重新發展出一種語言，不被理解，但完
全獨屬於自己。在這種獨白中，一個獨特的生命得已保存。
　　藝術史家貢布里希[32]在《藝術的故事》中說：「沒有藝

術，只有藝術家。」這裡很適合用來形容劇場敘事中不相信語言的獨白。在這樣的獨白中留下的，不是可以給別人沿用的手法、技巧或觀念，甚至不是一個作品，而是一個藝術家的行徑，一個獨特又極有個性的生命，在掙扎於世後留下的遺跡。

譬如，莎拉‧肯恩[33]在劇本《渴求》（*Crave*）中，給了四個沒有名字，只有符號的角色A、B、C、M。他們沒有行動，沒有故事，沒有時空背景，只是輪流說話，前後也沒有一定的邏輯。很難理解這些對話的意義，但不難想像，四個角色都是作者自己，所說的每個字原來都是她的獨白，只是被偽裝在對話的形式之下。

C：我不能忘記。

M：我找過你。找遍這個城市。

B：我真的不。

M：是的，是的。

A：你有。

M：是的。

C：請停止這個。

M：現在我找到你了。

C：已死之人都沒有死。

A：現在我們是朋友。

C：這不是我的錯，這從來不是我的錯。

……

這樣的獨白標示了一個不能被分析的領域。解析意涵,賦
予意義,尋求理解,甚至發明標籤歸類,都還是把生命的行
徑與遺跡當成作品看待,強行鑿開一個人維護自己內在的壁
壘——這是一種俗不可耐的暴力。

6.2 敘事為表演服務(narrative for acting)

當劇作家不是關在書房寫作,認為自己的理念是表演應該為之
服務的權威,而是認為表演的當下性與直接性才是值得服務的對象
時,劇場敘事就不一定是自足的有機體。**閱讀**劇本時偵測出的漏
洞,那些看似不合理之處,其實是敘事為了成全表演上的完整,為
表演服務。這樣的劇場敘事對表演具有開放性,著眼的不是封固在
腦中的抽象道理,而是讓演出成為一個活潑的事件,讓表演與觀眾
更能聲氣相通。因此,有必要從為表演服務的角度,對劇場敘事進
行分析。

6.2.1 演員（actor）

　　劇場敘事為演員量身訂作，這在中、西劇場史中屢見不鮮。但這等於提供了一個管道去理解劇場敘事的特質。沒有理查·柏貝芝[34]這位長年與莎士比亞合作，並擅長揣摩角色心理的演員，莎士比亞筆下的哈姆雷特、李爾王，與奧塞羅等主要悲劇角色，大概不會是今天在劇中呈現的樣子。沒有羅伯·阿敏[35]這位牙尖嘴利，擅長挖苦諷刺的喜劇演員，莎士比亞中後期的劇作中恐怕不能發展出一種與悲劇主角對位的配角，譬如《李爾王》[36]中的傻子。

　　特別是當劇作家長期跟同一批演員工作，他／她會瞭解演員表演上的特質，知道演員們的能耐與局限，並據此編寫劇本。宮廷內務大臣劇團的演員們之於莎士比亞，或是莫斯科劇院的演員們之於契訶夫，都提供了探索他們劇本中塑造角色的管道，譬如，在劇本1中的角色A與在劇本2中角色B若是同一個演員飾演，那A、B兩個角色或許有可以彼此參照之處。

　　但當劇本敘事不是為了閱讀，而是為了服務表演，追求與觀眾聲息相通的互動，當對追問劇情首尾一致的合理性也並不是觀眾看戲時的首要關心時，對劇場敘事的分析更有必要從表演著眼。

6.2.1.1 劇本示例

在莎士比亞的《威尼斯商人》[37]一開始，商人安東尼歐（Antonio）出場就說：

> 說實話，我不知道我為什麼如此憂傷：（In sooth, I know not why I am so sad:）
>
> 這讓我煩心，你說這也讓你煩心；（It wearies me; you say it wearies you;）
>
> 但我如何染上，發現，或遇上的，（But how I caught it, found it, or came by it,）
>
> 這由什麼構成的，從何而生的，（What stuff 'tis made of, whereof it is born,）
>
> 我還得學學；（I am to learn;）
>
> 這樣一種無知的憂傷造就了我，（And such a want-wit sadness makes of me,）
>
> 我得費上許多力氣才能認識我自己。（That I have much ado to know myself.）

他身旁的朋友紛紛猜測著他憂傷的原因：為了錢財？安東尼歐說不是，為了愛情？他只回了兩聲「呸！呸！」一個隨後登場的朋友格萊西安諾（Gratiano）說他看起來不太好，像是對這世界太過擔憂，以至於看上去「改變得讓人驚訝」

（marvelously changed）。然後安東尼歐說：

> 我認為這世界不過就這世界的樣子，格萊西安諾；（I hold
> the world but as the world, Gratiano;）
> 像一個舞臺，每個人都有自己的角色，（A stage where every
> man must play a part,）
> 而我就是一個憂傷的角色。（And mine a sad one.）

　　從此以後，一直到劇終，劇本都沒有解釋安東尼歐為何憂傷。這個未被解答的問題，像是劇本合理性的一個漏洞。許多評論也紛紛從劇中尋找線索，試圖回答這個問題，一些電影版本為了回應今天好求甚解的觀眾，甚至認為安東尼歐的憂傷是因為對他的朋友巴珊尼歐（Bassanio）有同志情誼。

　　認為這是一個問題，需要答案，其實仍是從閱讀的角度，預設劇本是一個自足的有機體。相對的，從表演的角度觀之，這個問題其實並不存在。

　　在最早的《莎士比亞全集》，也就是出版於1623年的第一對開本（First Folio）中，《威尼斯商人》被歸類為喜劇，甚至在現今傳世最早的版本，也就是1600年出版的第一四開本（Quarto 1）中，安東尼歐出場前印有這麼一行文字：「威尼斯商人的喜劇故事」（*The Comical History of the Merchant of Venice*，history在當時的英文是泛指一切的「故事」，而不像今天特別指「歷史」）。這行文字在以後的版本中都被拿掉了，但是這個早期版本卻是最能反映當時演出狀況的版本。

換言之，太嚴肅地追問安東尼歐為何憂愁時，都忘記了這個
劇本原來應該是好笑的。

　　帶著對演出現場的想像看待上面的臺詞，會發現它們像是
特別寫給喜劇演員的。當他故作嚴肅，一出場就說著自己正
犯著憂傷的時候，很容易引起現場觀眾捧腹，並相信這的確
是一個喜劇——還會有人繼續追問安東尼歐憂愁的原因嗎？

　　在這裡，是表演，而非劇本中的文字，讓閱讀劇場敘事時
出現的漏洞或問題消失。是消失，而非提供了答案，因為問
題本來就不存在。

👁 6.2.2 場面（spectacle）

　　當舞臺指示（stage direction）還沒有獨立出現在劇場敘事的格
式中時，臺詞常常作為舞臺指示，用來指涉演出中發生的動作或場
面。

　　當哈姆雷特一劍刺向國王後，國王說：「噢，保護我，朋友
們；我不過是受了傷。」（O, yet defend me, friends; I am but hurt.）
這句臺詞也同時作為舞臺指示，規定了動作的內容，讓哈姆雷特的
劍只能擦傷國王，間接禁止了一劍穿心、刺喉等血腥的表演——
這是另一個莎士比亞不想將《哈姆雷特》寫成復仇悲劇的證據
（5.2.1.1.1）。

　　同樣地，當劇場敘事（特別是古典的劇本中）有些為了場面而

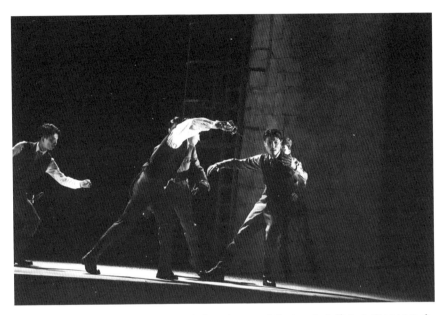

「噢，保護我，朋友們，我不過是受了傷。」圖為國立臺北藝術大學2018秋季公演《哈姆雷特》劇照。（楊詠裕攝影）

寫的臺詞可能顯得古怪，只有將它們放回表演的脈絡中，才能讓古怪與問題消失。

戴奧尼索斯（Dionysus）劇場（何一梵提供）

6.2.2.1 劇本示例

　　埃斯庫羅斯的《波斯人》（*The Persians*）寫於西元前472年，是現存古希臘悲劇（可能也是全世界所有現存劇本）中，最古老的一個。本劇很特別地將場景與人物設立在希臘人死敵的一方。就在八年前，波斯人大舉揮兵，入侵希臘，先是將衛城（Acropolis）洗劫一空，卻在撒拉米斯（Salamis）的海戰中一敗塗地。這次戰爭對當時的雅典觀眾來說，還是一個混雜著光榮與苦澀的猶新記憶，現在，他們要在劇場中目睹當年戰敗的波斯人如何自處。

　　劇中當然充斥著對波斯人的指責，認為他們因為懷著「不敬神明的傲慢」（hubris）導致了慘重的犧牲。然後，在劇本接近尾聲時（詩行908到1076），國王薛西斯（Xerxes）終於從戰場上狼狽歸來，並與劇中的合唱隊——一群波斯宮廷中的老人——在悼念中悔恨這場戰爭。在這一百多行的篇幅裡，主要由一段引導曲與七組詩歌段落構成，每一組由一次正旋（strophe，邊舞動邊歌詠，方向由舞臺右方向左方）與一次反旋（antistrophe，由左方向右方）構成。從引導曲開始，合唱隊與薛西斯就不斷地強調哭泣、嚎啕與淚水，像是除此之外，對這場慘烈的敗仗，他們已沒有別的反應。在極大的苦楚中，他們逐一悼念了死在戰場上的名字，這更強化了他們的錐心之痛。從第四段詩歌開始，句子愈來愈短，情緒卻是逐漸激昂，薛西斯更是幾乎每一句都提到眼淚與哭泣。在第六段詩歌中，合唱隊的回答也開始用悲痛的哭號回

應。至此到劇終，約莫二十行的篇幅，都是用不同的方式強調他們哭泣的慘況。

這是一段閱讀起來非常無聊的文字，但作為舞臺指示來閱讀，則揭露了非常驚人的場面。

還原《波斯人》當年演出的場合：首先，如果《波斯人》還算是埃斯庫羅斯早期的劇作，那麼他應該還沒有將合唱隊的人數從50人縮編成12人。換言之，當劇本中寫著合唱隊在激揚地哭泣時，舞臺上是50個人與薛西斯一起嚎啕大哭的場面。其次，演出的場合是酒神節中的戲劇競賽，換言之，這是一場在各種宗教儀式包圍中進行的表演，舞臺上任何強烈又單一的動作，像是集體的哭嚎，都很容易沾染上儀式的氛圍。

陣陣連綿的哭聲傳向雅典觀眾，他們就坐在沿山坡而建的觀眾席，上方則是當年被波斯人洗劫一空的衛城。他們的記憶會讓他們在目睹波斯人慘狀時感到慶幸的，但這近似儀式性集體哭嚎的場面，有能力衝破敵我分明的壁壘，淹沒歷史經驗帶來的恨意，讓對人類不幸的憐憫與同情，而非恨意，重新被喚起，成為面對世人的態度，包括曾經帶給他們不幸的波斯人。

於是，那二十行讀來無聊的文字，成了劇場敘事為表演服務最初的證據——也是最值得的。

沒有敘事，表演只剩下身體，那是劇場最後的一方陣地，不可違逆，也無法穿透，就像我們立足的土地一樣。

7

土地（Earth）

◎7.1 土地是一個比喻（earth as a metaphor）

　　一直以來，人必須活在土地上。然後，藉著對土地的利用，建立自己的**世界**：或者刨根翻土，建立得以安棲的居所；或者征服她的貧瘠，培育可以維生的食物。但土地並非總是順從人的征服，她也會起身對抗：地震會摧毀建築，耕地可能再次荒蕪。在與土地的對抗中，人或者感到限制，甚至被摧毀，或者感到被庇佑，甚至學會敬畏。土地是世界不穩定也不確定的根基，對世界提供限制與養分。

　　不論對待土地的態度如何，人被綁在土地上的關係，並不能隨自己的意志而改變。土地是人最初、最後，也是最大的權威。

　　對於所有人們寄居其中，既利用也對抗，卻不能隨意志而改變的事物，土地因此就成為它們的比喻。自然中天候、空氣等物質或力量，或者無形卻讓人置身其中的邏輯、語言、時間、空間、遺忘、慾望、文法、衰老、死亡……，它們都像土地一樣，人們無法脫離，更不可抗拒。人類居存在這個世界上，從來不是活在真空中，而是註定要被這些事物層層包裹與覆蓋，一如原初人類就註定要活在土地之上。

　　土地比喻著所有這些原初的、不是被自己創造出來的生存條件。當人試著活出一個世界時，會發現自己深深受制其中，然後，與之對抗，試圖征服，尋求和解，或著學習順從。這些掙扎的戲

碼，不論滋味如何，它們都是命運的篇章，也是人的一生註定會經驗過的戲劇場景。

○7.2 敘事中的土地（earth in narrative）

「每一個敘事都揭露了一個世界。」這樣的講法不難理解，卻有一點偏頗，因為每個世界都建立在土地之上，但土地在這樣的講法中卻被忽略了。

忽略的原因也不難理解：世界對人的召喚總是發出聲音，但土地的召喚卻總是沉默。

世界的召喚很大聲，或是透過既成的傳統、習俗、制度、陳規，或是動人的理念，像是自由、公平、正義，它們決定了立場的保守或開明，被動或主動，也讓受到召喚的人產生行動的意志。大至名留青史，造就一番事業，小至修補心碎的關係，或是完成微不足道的小事。但這些都不是非如此不可的力量——一個人會改變觀念與立場，正足以說明沒有那一種世界的聲音對人有必然性。

但土地沒有聲音。所有被隱喻為土地的事物，都有一種共通的特質：土地沒有辦法被真正的理解，因此顯得神祕；沒有聲音，因此也常在敘事中被忽略。

世界被創造出來，定然有理解當基礎，至少在初出現的那一刻，一定有個道理可說：造一座橋，設計一套政治制度，提出一套

學說或教義……所有這些被創造出來，都可以被理解。但土地及其
所隱喻的領域不是被創造出來的，也很難被真的理解。人類不遺餘
力地想要理解自然，可是自然不時的反撲其實說明了人類的理解
仍力有未逮；哲學家維根斯坦[38]曾說：「邏輯照料自己。」（Logic
takes care of itself.）意思是邏輯根本不能被人的智力所究竟；時間、
空間、死亡……這些在第一眼中看來是不證自明的東西，其實拒絕
著理解，透著不可解的神祕。土地的複雜性永遠超過我們的智力，
甚至以一種沉默但權威的姿態，挑戰著一切理解。

　　但敘事，從最原初的句型「我告訴你……」、「我對你
說……」，就是一種對理解的展現——還有，對不能理解的，帶來
忽視與壓抑。

　　在人類跟自己的土地，或如土地般的生存條件仍然緊密相依的
時候，譬如，在神話的時代，土地所隱喻的種種，都被神格化了，
不可憑己意逆轉的特質轉化成諸神不可違逆的權威；在聖經的敘事
裡，多神集合成一神，上帝與土地相若，卻多了合併過程中帶來對
權威的極致想像；但當「上帝已死」之後，敘事更熱中探討世界的
諸般變化，卻加速對土地的遺忘。

　　當忘記土地時，敘事就欠缺了一種根性。沒有根性的敘事可以
因為反映熟悉的現象而與觀眾共鳴，可以具有娛樂性，可以讓人產
生改變世界的勇氣，或者更悲觀……但只有具有根性的敘事會有一
種巨大的說服力，讓一整個時代，甚至以後的時代，都屬於它。

◉7.3 劇場敘事中的土地（earth in theatre narrative）

相較於神話與史詩，劇場敘事的篇幅集中又簡約，這也導致在分析劇場敘事時，世界更容易成為著眼的焦點，土地的作用更被忽略。

在劇場仍然鑲嵌在世界之中，而世界像一個社區的年代，劇場敘事便著力於土地與世界之間的衝突。一樣都是不可違逆與不可理解，諸般土地所隱喻的生存條件都體現在諸神的執掌中，明白可見，祂們性格的無常更成了人在世界中悲劇的來源。劇場敘事所體現的衝突，是世界與土地的衝突。換言之，在衝突中，這時期的劇場敘事讓土地得見。

當戲劇的焦點放在人際之間（the interpersonal）與人的內在（the intrapersonal）時，從人在體制下彼此的相遇或困境，到個人受到世界召喚後的期待或失望，千姿萬貌，精彩紛呈。但土地非如此不可的力量，顯然不為這時的劇場敘事所關心。這是佳構劇（the well-made play），譬如尤金·司克里布[39]的《一杯水》（*A Glass of Water*），與莎士比亞晚期描繪皇室家族與政治的劇本，譬如《李爾王》，兩者間最大的差別。

在一個世界上的各種發明已經過分膨脹（特別在資本主義與科技發明這兩個領域中），以致阻斷人與土地連結的今天，劇場敘事要聽到土地沉默的召喚顯得更為艱難，不僅需要敘事者，更需要對

劇場敘事的分析者，安靜的聆聽，與不停的叩問。

因為土地沒有聲音，利用這份沉默，反諷地讓土地刻意地在敘事中缺席——藉著叩問語言的界線、因果律的界線，甚至理性的界線，對觀眾的智力進行挑釁（5.2），反而成為劇場敘事揭露土地的一種方式。這是晚期易卜生以降，西方現代戲劇最讓人動容的成就之一。

比起尋找揭露土地的方式，讓劇場敘事具有一種根性，更重要的是聆聽土地的願望。過去太遠，那些具有根性的敘事不容易被辨認，徒冠「經典」的光環，只會流於一種強迫推銷，甚至引人反感；今天太忙，光是應付人世的複雜就已屬不易，很難讓人再有足夠的安靜與悠哉。不用聆聽土地，劇場中機巧與抒情的敘事也就得以讓人滿足。

但歷史讓人明白，一個時代的劇場敘事是這樣扎下根來的：帶著聆聽土地的願望，一面走向過去的敘事，一面離開它；古希臘劇場的敘事是這樣走向又離開希臘神話與荷馬史詩的；英國文藝復興時期的劇場敘事乞靈的方向則更為多元，從古羅馬時代的拉丁文學、聖經敘事、民間故事到歷史記載，都接納過包括莎士比亞在內的造訪，再目送這一代的劇作家離開。在許多文學批評的研究裡，劇本與其它文類之間的互文性（inter-textuality）已成為一種顯學，但如果不懷有聆聽土地的願望，除了辨認出一些形式或風格上的變體，劇場的敘事仍難有根性。

恢復聆聽土地的願望。這是這樣一本探討劇場敘事的書，最後想給讀者的提醒。

延伸學習

　　本書對劇場敘事的探討、分析，只能權充是一個觀念上的提醒。分析能力實際上的提升，還是需要讀者自行在下面兩個方向進一步下功夫。

一、劇本習作

　　劇本寫作是一種手工藝（craft），一種技能，像是開車、游泳一樣，不可能透過閱讀理論後學會。一如很多人學習畫畫、音樂，並非為了成為大師，而是讓繪畫與音樂成為自己面對生活的方式，提升自己欣賞的眼光。因此，要培養分析劇場敘事的能力，最基礎，必要，也是最有效的方式，就是實地去寫寫看。

　　只是學習書法的過程需要臨帖，繪畫則會練習素描、靜物畫，音樂有練習曲，那，劇本寫作的基礎練習是什麼？

　　我不贊成將劇本切割後做局部的練習，譬如，練習描繪場景、塑造角色、建構情境等等，因為劇本寫作是一種整體的思維，不可能在塑造角色的時候不考慮場景，也不可能在發展情境時不考慮角色。劇本寫作的思維是無法這樣切割的。

　　以下的幾個題目，多半出自我的美國老師 Dr. Howard Blanning，是幾年來教學時常常給學生練習的作業。讀者可以自行練習後，與友人或老師討論。設計題目所根據的理念，也都在本書的命題中可以找到。

　　這些題目都有共同的限制：a.不可以在觀眾眼前殺人（但可以在舞臺上談到死亡）；不利用性、暴力，或失憶症、絕症末期、車禍、巧遇等等其「戲劇性」的元素（參見1.1.1）。b.不要寫自己（因為只是技藝的練習，並要接受批評，所以沒必要讓自己受傷）。

咖啡劇

地點：咖啡廳（價位不限）

條件：只能有兩個人，如果非要有第三個人，那他／她必
　　　須是咖啡店的老闆或服務生。

目標：在劇情結束時，呈現一個兩難（dilemma）——可
　　　以發生在角色之間，也可以發生在角色與觀眾之
　　　間。

（設計兩難的目的可見3.2中對「不確定性」的討論。）

一個出口

地點：一個沒有時間的空間。

條件：兩個人

目標：劇情結束時，一個人留下，一個人離開。

（背景設定在一個沒有時間的空間，就是要寫作者在建築
敘事結構時，從現實背景的合理性中抽離，將注意力放在邏
輯的合理性與觀點的建立上。劇場既然是有能力恢復一切可

能性連結的地方〔見2.1〕，從來不是背景，而是觀點，在與
觀眾產生連結〔2.2〕。）

鬼故事劇

地點：不限

人物：數目、性別都不限

條件：舞臺上必須有一個角色是鬼。其他角色看不見鬼，
　　　也聽不見鬼說的話，但觀眾看得見，也聽得到鬼說
　　　的話。

（這個設計的目的，是想藉著鬼的存在，做到「讓觀眾知
道的比劇中角色多」，相關討論可見3.4.2。）

75行臺詞劇

這是一個為讀劇而設計的題目。參與的人數不限，如果讀
劇時間充分，十人以上都可以接受。

工作模式：

1.每一個人設定一個角色，並用75行臺詞寫這個角色的一
　生。臺詞的順序是這個角色的年紀，譬如第1句是1歲，
　第2句是2歲，第58句是58歲⋯⋯以此類推。

2.所有單數句以第一人稱表達，譬如：第1句：「哇！
　哇！哇！」第17句：「那個女生好漂亮！」所有偶數句
　則是以第三人稱口吻表述，譬如，第2句：「我會說話

的時間很晚，到2歲才會叫爸爸。」第18句：「我暗戀
了她一年之後，有一天，她突然轉學了。」

3. 無論參與人數與年紀，第75句一定是設定在寫作當時的
年份（譬如，2018年）。換言之，所有人所設定的角色
在2018年時都是75歲，也都共同出生於1943年。所有這
段期間發生的重要事件，都是這群人共同的記憶。

4. 寫作者獨立工作，不可以與別人合作或討論，直到讀劇
時才分享自己的角色與75行臺詞。讀劇時每個人輪流從
第1句念起，直到第75句。

（這個練習建立在時間的可塑性上〔見4.2的討論〕，也
強調了時間的流逝是每個人不可違逆的因素。這不但包含著
每個人命運的差異，也因此顯露出一種「根性」，相關討論
見7.2。）

撰寫角色的生命史

1. 請選擇一位心目中最厭惡的人當對象，然後盡可能平實
地為他／她撰寫生命史，包括他／她的出生、家庭、恐懼、
期望、選擇等等。

2. 請選擇一位心目中最崇敬的人當對象，然後盡可能平實
地描繪他／她日常生活中的某一天，包括三餐、情緒、排泄
等細節。

（只有如其所是地看待一個人時，才能離開刻版印象的操
弄〔1.3.1.4〕。）

二、閱讀與思索

除了習作之外，另一個可以提升分析敘事能力的功夫，則是不停止地思索與大量的閱讀——這不是任何人開的任何書單即可滿足的事情。但作為一本拋磚引玉的教科書，這裡提供一些著作，作為本書延伸閱讀的材料：

■ 劇本：包括本書中提到的劇本，還有其它更多被推崇的劇本。它們不見得都實至名歸，也不會每一個都讓你喜歡，但它們所展現的技巧與觀點，是鍛鍊我們劇本分析能力最好的老師。

■ 理論：這本書在觀念上受益於以下幾本書，有興趣的讀者可以進一步找來閱讀。

Heidegger, Martin. 2008. *"On the Origin of the Work of Art"*, *Basic Writings*. Ed. Krell, David Farrell. New York: HarperCollins.

馬丁‧海德格，2004。〈論藝術品的起源〉，收錄於《林中路》，孫周興譯。上海：譯文。

Lukács, Georg. 1971. *The Theory of the Novel*. London: The Merlin Press.

喬治‧盧卡奇，1997。《小說理論》，楊恒達、丘為君譯。臺北：唐山。

Szondi, Peter. 1987. *Theory of the Modern Drama: A Critical Edition*. Cambridge: Polity Press.

彼得·斯叢狄，2006。《現代戲劇理論》，王建譯。北京：北京大學出版社。

Wittgenstein, Ludwig. 1963. *Philosophical Investigations*. Oxford: Blackwell.

路德維克·維根斯坦，2009。《哲學研究》，李步樓譯。北京：商務。

編輯室小字典

　　本書中提到的人名與劇名，編輯室在此做一簡單的整理，有興趣的讀者可以據此上圖書館或網路做進一步了解。

1 亞里斯多德（Aristotle, 384-322 BC），古希臘哲學家，著作《詩學》（*Poetics*）論及悲劇理論，認為悲劇是對重大行動的模仿，包含情節、角色、思想、語言、音樂、景觀六個要素，須引發觀眾同情與憐憫的情緒，達成淨滌效果，是最早的戲劇學者。

2 馬丁·海德格（Martin Heidegger, 1889-1976），德國人，二十世紀最重要的哲學家之一，著有《存在與時間》（*Being and Time*），直接探討存在的本質。

3 莎士比亞（William Shakespeare, 1564-1616），世稱莎翁，英國最富盛名的戲劇家，活躍於伊莉莎白時代的倫敦劇場，身兼劇作家、演員、劇團與劇場股東，以無韻詩（blank verse）寫作刻本，迄今共38部劇作傳世，仍上演不輟，精彩的大段獨白（soliloquy）是其特色之一。

4 德希達（Jacques Derrida, 1930-2004），法國人，哲學家，他的學說被稱為解構主義，影響了人文科學諸多領域的研究。

5 卡夫卡（Franz Kafka, 1883-1924），猶太人，出生於布拉格的德語小說家，知名作品有《變形記》（*The Metamorphosis*）、《審判》（*The Trial*）、《城堡》（*The Castle*）等，充滿荒誕怪異的超現實色彩，影響了二十世紀文學的發展。

6 北島（原名趙振開，1949-），中國當代詩人，曾多次獲諾貝爾獎提名，並
獲瑞典筆會文學獎等多個獎項，獲選為美國藝術文學院終身榮譽院士，現任
教於香港中文大學。作品被譯為20多國文字，有詩集《在天涯》等。

7 貝克特（Samuel Beckett, 1906-1989），愛爾蘭人，當代法、英語劇作家，
諾貝爾獎得主。他的作品少了重大行動與事件，人物的對話和行為顯得沒
有意義，藉以探討人類存在的處境，重要作品有《等待果陀》（*Waiting
for Godot*）、《克拉普最後的錄音帶》（*Krapp's Last Tape*）、《終局》
（*Endgame*）等。

8 柯立芝（Samuel Taylor Coleridge, 1772-1834），英國詩人、文評家，英國浪
漫主義文學奠基者，著有專論《談莎士比亞》（*Lectures on Shakespeare*）。

9 《仲夏夜之夢》（*A Midsummer Night's Dream*），莎士比亞最受歡迎的愛情
喜劇，描述雅典公爵與亞馬遜女王即將成婚，四名年輕人因愛情闖入森林，
意外落入仙王的惡作劇中，愛情的靈藥讓人迷失，仙后愛上了驢頭，最後在
仙王的主導下，有情人終成眷屬。

10 《亨利五世》（*Henry V*），莎士比亞的歷史劇，描述哈爾王子登基後，在
阿金庫爾戰役（Battle of Agincourt）擊敗法軍的故事。本劇開場白請求觀眾
「發揮想像力」，「把一個人」想像成「一支幻想的大軍」，試圖運用語言
與想像的力量超越劇場的限制。

11 易卜生（Henrik Ibsen, 1828-1906），挪威人，劇作家，以社會和家庭為題
材創作劇本，並探討人生幸福與社會規範的種種問題，重要作品有《玩偶
之家》（*A Doll's House*）、《群鬼》（*Ghosts*）、《海達蓋伯樂》（*Hedda
Gabler*）等。

12 索福克里斯（Sophocles, 約497-406 BC），希臘悲劇作家，與埃斯庫羅斯

（Aeschylus）、尤里庇底斯（Euripides）合為希臘三大悲劇家，是酒神節戲劇競賽的常勝軍，著有《伊底帕斯王》（*Oedipus Rex*）、《伊底帕斯在克羅納斯》（*Oedipus at Colonus*）、《安蒂岡尼》（*Antigone*）等超過120部作品，他還為悲劇增加了第三位演員。現只有七個劇本傳世。

13 《哈姆雷特》（*Hamlet*, 1600），莎士比亞的悲劇作品，描述哈姆雷特王子為父報仇的故事。哈姆雷特對生死的思索，加上戲中牽涉亂倫、裝瘋、戲中戲、自殺、劍術等橋段，使本劇兼具哲學意味與戲劇性，是莎士比亞最受歡迎的作品之一。

14 荷馬（Homer，約西元前8世紀），古希臘吟遊詩人，相傳為《伊里亞德》與《奧德賽》的作者，是詩歌體的敘事文學，也是古希臘文明的奠基者。今皆認為二部史詩是荷馬編纂古代民間的口傳文學，並非其原創。

15 《伊底帕斯王》（*Oedipus Rex*, 429 BC），索福克里斯的悲劇，被亞里斯多德推崇為悲劇的典範。該劇描述底比斯城遭瘟疫，國王伊底帕斯在神諭的指引下，追查殺死先王的兇手，過程中發現兇手就是自己，應驗了弒父娶母的預言，在痛苦中親手刺瞎雙眼，自我放逐。

16 費里尼（Federico Fellini, 1920-1993），義大利電影導演、編劇、演員、作家，奧斯卡終身成就獎得主，電影作品有《大路》（*La Strada*）、《生活的甜蜜》（*La Dolce Vita*）、《8又1/2》等。他根據個人的回憶創作，作品融合夢、幻想與現實，充滿著抒情性與巴洛克式的華麗風格。

17 霍普特曼（Gerhart Hauptmann, 1862-1946），德國戲劇家、小說家，諾貝爾文學獎得主，自然主義戲劇先鋒。劇作《織工》（*The Weavers*）共有70個人物卻無一人是主角；另有《日出之前》（*Before Sunrise*）、《沉鐘》（*The Sunken Bell*）等47部劇作。

18　契訶夫（Anton Chekhov, 1860-1904），俄國劇作家、小說家，劇作另有《海鷗》（*The Seagull*）、《凡尼亞舅舅》（*Uncle Vanya*）、《櫻桃園》（*The Cherry Orchard*）。他擅長藉平凡的生活場景呈現人物內心深處的矛盾與渴望；曾加入莫斯科藝術劇院，與史坦尼斯拉夫斯基（Stanislavski）共同改革戲劇舞臺藝術。

19　梅特林克（Maurice Maeterlinck, 1862-1949），比利時劇作家、詩人，諾貝爾文學獎得主，以法語寫作，重要劇作有《群盲》（*The Blind*）、《青鳥》（*The Blue Bird*）等，作品富於詩意、想像與人生哲理，被歸類為象徵主義戲劇。

20　哈洛・品特（Harold Pinter, 1930-2008），英國劇作家、導演、演員，諾貝爾獎得主，當代英國最重要的劇作家之一，劇作有《生日派對》（*The Birthday Party*）、《回家》（*The Homecoming*）等，作品呈現人們無法溝通且飽受精神上與外來威脅的折磨，因而有 "comedy of menace"（威脅喜劇）之稱。

21　麥可・佛萊恩（Michael Frayn, 1933- ），英國當代小說家、劇作家，重要劇作有《哥本哈根》（*Copenhagen*）、《大家安靜》（*Noise Off*）、《民主》（*Democracy*）等。

22　懷爾德（Thornton Wilder, 1897-1975），美國劇作家、小說家，普立茲獎得主，劇作多半探討人在宇宙間的價值，生命的意義，作品《小鎮》（*Our Town*）在空無一物的舞臺上，依著舞臺監督的指示，上演女主角艾蜜莉的一生。

23　強・福斯（Jon Fosse, 1959- ），挪威小說家、劇作家，國際易卜生獎得主，劇作有《有人將至》（*Someone Is Going to Come*）、《不離不棄》（*And Never We'll be Parted*）等共30多部。

24 尤里庇底斯（Euripides, 480-406 BC），希臘悲劇作家，與埃斯庫羅斯
（Aeschylus）、索福克里斯（Sophocles）合為希臘三大悲劇家，作品有
《美狄亞》（*Medea*）、《特洛伊婦女》（*The Trojan Women*）等92部，重視
人物的內在世界與行為動機，使角色遠離神話英雄形象，更接近當時雅典社
會的一般人。

25 史特林堡（August Strindberg, 1849-1912），瑞典劇作家、作家、畫家。自然
主義劇作有《茱莉小姐》（*Miss Julie*）等，後期表現主義劇作有《夢幻劇》
（*A Dream Play*）《魔鬼奏鳴曲》（*The Ghost Sonata*）等。

26 尤涅斯科（Eugene Ionesco, 1912-1994），羅馬尼亞裔法國戲劇家，以法語寫
作，他受達達主義與超現實主義的影響，作品探討人類思想、語言等各種荒
謬困境，重要劇作有《課堂驚魂》（*The Lesson*）、《犀牛》（*Rhinoceros*）
等。

27 羅傑‧布林（Roger Blin, 1907-1984），法國演員、導演，執導了貝克特的
《等待果陀》、《終局》、《快樂時光》（*Happy Times*）的首演，以及惹
內（Jean Genet）的《屏風》（*The Screen*）的首演，同時也是亞陶（Antonin
Artaut）的劇場創作夥伴。

28 巴士特‧基頓（Buster Keaton, 1895-1966），美國默片時期至有聲電影初期
的喜劇演員、導演，總是一張不苟言笑的撲克臉，卻能細膩傳達人物的內心
情感，作品有《將軍號》（*The General*）、《攝影師》（*The Cameraman*）
等。

29 查理‧卓別林（Charlie Chaplin, 1889-1977），英國人，美國默片時期至有聲
電影初期喜劇演員、導演，創造了頭戴禮帽、拄一根小拐杖、留一撇小鬍子
的「流浪漢」形象，深植人心，作品有《城市之光》（*City Lights*）、《摩
登時代》（*Modern Times*）、《大獨裁者》（*The Great Dictator*）等。

30 埃斯庫羅斯（Aeschylus，約525-456 BC），古希臘悲劇作家，悲劇之父，與索福克里斯（Sophocles）、尤里庇底斯（Euripides）合為希臘三大悲劇家，劇作《波斯人》（*The Persians*）是少數描寫當代題材的悲劇作品，此外尚有《奧瑞斯提亞三部曲》（*Oresteia*）等七部作品流傳至今。

31 亞里斯多芬尼斯（Aristophanes, 446-386 BC），古希臘喜劇作家，劇作有《雲》（*The Cloud*）、《利西翠坦》（*Lysistrata*）、《蛙》（*The Frog*）等40部，融合笑鬧、抒情、狂想與評論，詼諧逗趣，並諷刺政治、教育、戲劇、改革等，為希臘「舊喜劇」的代表。

32 貢布里希（Ernst Gombrich, 1909-2001），奧地利出生，後移民英國，是藝術史、文化史學者，著作《藝術的故事》（*The Story of Art*）從史前時代的洞穴繪畫談論至當代實驗藝術，是認識視覺藝術的入門書籍。

33 莎拉·肯恩（Sarah Kane, 1971-1999），英國劇作家，因憂鬱症自殺身亡，一共留下《驚爆》（*Blast*）等五部劇作（國內有《莎拉肯恩戲劇集》出版），直接呈現殘酷暴力的意象，並挑戰寫實劇場傳統，有評論家稱之為 "in-yer-face theatre"（直面劇場）。

34 理查·柏貝芝（Richard Burbage, 1567-1619），英國伊莉莎白時代知名演員與劇場負責人，父親詹姆士·柏貝芝（James Burbage）創建了當時第二座永久性的公共劇院，名字就叫「劇場」（The Theatre）。他擅演悲劇人物，表演功力卓越，是宮廷內務大臣劇團（Lord Chamberlain's Men）股東之一，也是莎士比亞的合作夥伴。

35 羅伯·阿敏（Robert Armin, 1563-1615），1599年之後成為英國宮廷內務大臣劇團（Lord Chamberlain's Men）首席喜劇演員，專門飾演聰明睿智的小丑配角。

36 《李爾王》（*King Lear*, 1605），莎士比亞的悲劇作品，描述李爾王退位後將國土分給大女兒和二女兒卻遭遺棄，深愛父親的小女兒寇蒂里亞（Cordelia）為了替父親討回公道而出兵，不幸被處決，最後李爾王只能抱著愛女的遺體遺憾而終。

37 《威尼斯商人》（*The Merchant of Venice*, 1597），莎士比亞的喜劇作品，描述安東尼歐為了幫助好友巴珊尼歐追求波西亞為妻，以自己的一磅肉作為抵押，向猶太商人夏洛克借貸，不料卻無法還款，靠著波西亞的機智要求：「能取一磅肉卻不能流一滴血」，免於一死。

38 維根斯坦（Ludwig Wittgenstein, 1889-1951），奧地利裔英國哲學家他的著作《哲學研究》（*Philosophical Investigations*）集結了他對語意學、哲學、數學、心靈等領域的研究探討，是二十世紀最重要的一本哲學著作。

39 尤金．司克里布（Eugene Scribe, 1791-1861），法國劇作家，擅長寫作佳構劇，擁有編劇團隊分工合作，依循公式生產作品，因此十分多產，劇作不外乎是高潮迭起的情節、真相大白的場面、轟動的結尾，受中產階級青睞，但流於技巧的操弄，缺乏視野。

劇場敘事學——劇本分析的七個命題

作　　者 / 何一梵
出 版 者 / 揚智文化事業股份有限公司
發 行 人 / 葉忠賢
總 編 輯 / 閻富萍
執行編輯 / 謝依均
地　　址 / 22204 新北市深坑區北深路三段 258 號 8 樓
電　　話 / 02-8662-6826
傳　　真 / 02-2664-7633
網　　址 / http://www.ycrc.com.tw
 E-mail ／ service@ycrc.com.tw
 I S B N ／ 978-986-298-312-6
初版一刷 / 2018 年 12 月
初版二刷 / 2023 年 1 月
定　　價 / 新台幣 280 元

國家圖書館出版品預行編目（CIP）資料

劇場敘事學：劇本分析的七個命題 / 何一
梵著. -- 初版. -- 新北市 ：揚智文化，
2018.12
　　面；　公分

　ISBN 978-986-298-312-6（平裝）

　1.劇場藝術　2.戲劇理論　3.戲劇劇本

980.1　　　　　　　　　　　　107021216

Notes

Notes